쓰레기 박물관을 아시나요?

쓰레기 박물관을 아시나요?

발행일	2023년 10월 26일

지은이	문시종		
펴낸이	손형국		
펴낸곳	(주)북랩		
편집인	선일영	편집	윤용민, 배진용, 김부경, 김다빈
디자인	이현수, 김민하, 임진형, 안유경, 최성경	제작	박기성, 구성우, 이창영, 배상진
마케팅	김회란, 박진관		
출판등록	2004. 12. 1(제2012-000051호)		
주소	서울특별시 금천구 가산디지털 1로 168, 우림라이온스밸리 B동 B113~114호, C동 B101호		
홈페이지	www.book.co.kr		
전화번호	(02)2026-5777	팩스	(02)3159-9637

ISBN	979-11-93499-16-0 03600 (종이책)	979-11-93499-17-7 05600 (전자책)	

(주)북랩 성공출판의 파트너

북랩 홈페이지와 패밀리 사이트에서 다양한 출판 솔루션을 만나 보세요!

홈페이지 book.co.kr • **블로그** blog.naver.com/essaybook • **출판문의** book@book.co.kr

작가 연락처 문의 ▸ ask.book.co.kr

작가 연락처는 개인정보이므로 북랩에서 알려드릴 수 없습니다.

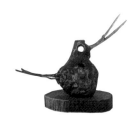

쓰레기
박물관을
아시나요?

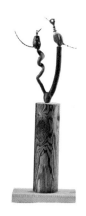

문시종 지음

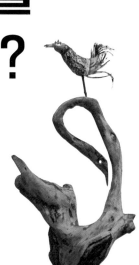

북랩

들어가며

청년 창업을 원하시나요? 투잡이 필요하십니까? 퇴직 후 일거리를 찾고 계신가요? 아무튼 먹고살 일이 걱정이세요? 용돈이 필요하신가요? 작가가 되고 싶으십니까? 예술가가 되고 싶으세요? 너무 걱정하실 필요 없습니다. 저를 교과서로 삼으십시오!

'정크 아트(Junk Art)'라는 예술(미술) 분야를 아십니까?

'솟대'라는 우리의 전통문화를 아시나요?

2004년 10월 서울에서 제21차 국제박물관협의회 총회 및 제21차 세계박물관대회가 열렸었습니다. 이러한 국제적인 행사가 아시아권에서 열리기는 1946년 국제박물관협의회가 창설된 이래 우리나라에서가 처음이었습니다. 무슨 말인가 하니, 우리보다 국력이 세고 땅덩어리가 큰 중국이나 일본이나 인도 등에서도 한 번도 유

치를 해 보지 못했다는 것이지요.

세계박물관대회를 개최하고 싶은 나라에서는 사전에 국제박물관협의회에 자기네 나라의 전통문화 중 세계적으로 인정할 수 있는 전 세계적인 자기들만의 독창적인 전통문화를 그 대회의 주제로 선정하여 신청하여야 하며, 국제박물관협의회에서는 전 세계 150여 개국의 19,000여 박물관과 미술관의 관장 및 큐레이터와 전문가 회원들이 사전 총회를 열고 그 신청서를 심사하여 세계박물관대회의 개최 여부를 심사하여야 하는데, 우리나라에서 신청한 '솟대'라는 문화가 만장일치로 승인되어 이번 대회가 열리게 된 것이었습니다.

아니, '솟대'라니? 우리 국민들 90% 이상이 잘 알지도 못하는 '솟대'라니? 그런 문화가 도대체 있기는 했던가?

전 세계 '솟대'의 90% 이상이 우리 한반도에 설치되어 있었으며, '솟대문화'는 우리 한민족의 상징으로서 오랜 세월을 거쳐 우리 민족에게 대를 이어 전해져 내려오는, 전 세계적으로도 유일무이한 우리 민족만의 전통문화라는 것입니다.

지금으로부터 1만여 년 전, 신석기시대 초기에, 환인의 아들인

환웅이 부모로부터 독립하여 새로운 주거지를 찾기 위해 자기를 따르는 사람들과 백두산 신단수 근처를 지나다가 마주친 웅녀를 중심으로 하는 곰족(웅녀족)과 혼인 동맹을 맺고, 웅녀족의 주 무대인 신단수 아래 터를 잡아 울타리를 치고 두 부족이 함께 살아갈 새로운 보금자리들을 꾸리는데, 그 울타리 안으로 들어가는 입구 좌우에 아름드리 긴 나무 기둥을 세우고 그 한쪽에는 웅녀족을 상징하는 북을 매달아 놓고, 다른 한쪽에는 환웅족을 상징하는 청동방울을 매달아, 하늘에 산다는 두 부족을 상징할 암놈인 '봉(鳳)'과 숫놈인 '황(凰)'이 날아와 앉을 자리임을 의미하였으며, 그때부터 두 부족은 '봉황족'으로 통합되어 새로운 민족 공동체인 '한민족'으로 탄생하게 되었던 것입니다.

이렇게 하여 형성된 우리 한민족은 그때로부터 자기들은 '북두칠성 어딘가로부터 온 하늘신의 자손들이며, 웅녀와 환웅은 하늘나라 새들의 우두머리라고 알려진 한 쌍의 '봉(鳳)'과 '황(凰)'의 대리인들로서 하늘신을 대신하여 자기들을 다스린다.'고 믿었을 뿐만 아니라, 신단수 아래 솟터(소도)를 꾸미고 하늘에 제사를 지냄은 물론, 부족원들 사이의 모든 잡다한 분쟁과 송사 등을 웅녀족과 환웅족을 포함한 민족 공동체에 동참한 여타의 소수 부족의 부족장까지를 모두 참여케 하여 만장일치가 될 때까지 토론하고 의논(화백회의)하면서 사이좋게 해결하였던 것입니다.

바로 그 입구에 세웠던 두 개의 기둥들이 '솟터를 지키는 망대', 즉 '솟대'였던 것입니다.

세월이 흘러 부족의 세력이 커지고 이웃 부족들과의 전쟁으로 보다 튼튼한 궁궐을 지어 옮겨 가게 되면서 솟터(소도)에는 하늘의 제사를 주관하는 부족만이 남게 되었고, 이후 불교의 유입과 더불어 불교가 그 자리를 빼앗아 차지함에 따라 점점 잊혀져 가게 된 것입니다.

그러나 우리의 '솟대문화'는 그 전통이 면면히 이어져 통치자들을 중심으로는 효부나 효자, 효녀들과 나라에 큰 공을 세운 사람들이나 중요한 건축물들 앞에 내리는 '홍살문'의 형태로 전해져 내려오고 있으며, 일반 백성들에서는 각 마을이나 부락으로 들어가는 좌우 입구나 제사를 지내는 신성한 터의 좌우 입구에 긴 장대 위에 갑(甲)새인 '봉황' 대신, 을(乙)새인 꼬리 등이 휘황찬란하지 않은 오리나 기러기 등을 만들어 앉혀 놓는 식으로 홍살문과 같은 대문의 형태가 아닌, 소박하게 대문을 대신하는 기둥만을 세운 모양으로 오늘에 이르게 된 것이고, 여러 개의 '솟대'를 세우는 것은 원래 성씨가 다른 여러 부족이 함께 모여 산다는 의미로 그 부족 수만큼의 '솟대'를 만들어 세우는 것입니다.

일본에서는 우리의 '홍살문'을 빼어 닮은 '도리이(鳥戶)'라는 것들이 신사로 들어가는 입구 등 요소요소에 많이들 세워져 있는 것을 볼 수 있을 것입니다. '새가 날아 들어올 문?', '새가 사는 집의 대문?' 바로 '솟대'인 것입니다. 무슨 새? 바로 '봉황이 날아 들어올 문'인 것입니다. 일본 사람들에게 물어보면 그게 어디서부터 유래된 뭣 하는 것인지, 도대체 무슨 새가 날아 들어올 것인지조차도 모르고, 무조건 그 앞에 절을 하고 뭔가를 비는 정도로 알고 있을 뿐만 아니라 심지어 어떤 신사 앞에는 수십 개나 되는 '도리이(鳥戶)'들을 시주를 받아 일렬로 죽 세워 놓은 것을 볼 수도 있습니다. '봉황족'으로부터 이탈한 그 후손들이 일본에 부족국가를 세우거나, 그 부족국가의 통치자 자리에서 물러나 절로 들어가 중이 된 후손들이 자기들이 '봉황족'의 후손들임을 잊지 말자고 하여 세웠던 것으로 보여집니다.

저는 제주도에 삽니다. 주위에 버려진 것들이 나무뿌리들이고 태풍이나 큰비에 한라산 계곡을 따라 엄청난 양의 나무뿌리들이 냇가나 바닷가로 쓸려 내려와 온통 쓰레기 천지를 만들어 버리곤 했습니다.

어느 날 땅에다 세울 '오리 솟대'를 만들기 위해 나무들을 살피다가 나무뿌리들 틈에서 새의 날개 부분이 휘황찬란하게 보일 어떤

뿌리 하나를 우연히 발견하게 되었습니다. '나무 기둥에다가 '오리 솟대'를 만들어 땅에다 심는 것만 할 게 아니라, 차라리 실내에서도 감상할 수 있는 새로운 '솟대'를 만들어 보면 어떨까?'하는 생각이 갑자기 들었습니다.

'창작 솟대'라는 새로운 '정크 아트' 파트가 생겨나게 된 동기입니다. 열심히 만들었습니다. 그 덕에 많은 노하우가 생겼고, 저의 경우는 제가 만든 작품들이 너무 아까워서 남에게 선물을 하거나 싸게 팔 수가 없어 쌓아 놓다 보니 그 결과로 1,000여 점이 넘는 작품들을 모을 수가 있었습니다. 그래서 차라리 박물관을 만들어서 다른 사람들에게 보여 주는 쪽으로 방향을 정했습니다.

이 책에서 보여 드리는 170여 점 가까운 것들은 대충 1,000여 점 중 일부를 오래전에 사진 찍어 두었던 것들 중에서 골라 정리한 것들입니다. 작품성이 높은 것들부터 그동안 관광 기념품용으로 만들었던 종류들까지 이 책을 접하게 될 많은 분들이 그것들을 보다 보면 나름대로 작품용이나 판매용으로 제작할 것들에 대한 아이디어를 얻고 구상에 들어갈 수가 있을 것입니다.

요즘은 당근마켓이든 인터넷상으로도 판로는 얼마든지 개척할 수가 있을 것이고, 학교나 개인과 단체들을 통한 체험 학습이라든

가, 자가 판매나 한 평짜리부터 창업을 시작해도 늦지 않습니다.

톱 하나, 드릴 하나, 핸드 그라인더 하나에 샌드페이퍼 몇 장 정도만 구비하면 누구나 도전할 수가 있습니다. 어쩌면 조각도도 한 세트 필요할지도 모르겠습니다.

만들다 어려운 점이 있거나 물어보고 싶은 일들이 생기면 언제든 연락을 주세요. 지금부터 시작하십시오. 내 주위부터 찾아 밖으로 나가 봅시다. 나무토막이나 나무뿌리들이 쓰레기처럼 쌓여 있는 곳들이 우리 주위에 널려 있을 것입니다.

이 책을 보다 보면 여러분 각자가 가고자 하는 길이 보일 것입니다. 저처럼 박물관을 만들 수도 있을 것입니다. 전시회 개인전도 열 수가 있을 것입니다.

버려져 있는 쓰레기들이라고 무시하지 마십시오!
그곳에 금맥이 기다리고 있을지도 모릅니다!

어느 훗날 여러분이 훌륭한 정크아티스트가 되어 우리 앞에 나타날지는 아무도 모르는 일입니다. 제가 가고 있고 여러분이 가게 될 '창작 솟대'라고 하는 이 분야는 아직 초창기이기 때문에 어디

에 제대로 된 작품 전시관 하나도 없을 뿐만 아니라, 무언가를 가
르쳐 줄 만한 제대로 된 스승들도 없어 모두 홀로서기를 하고 있
는 실정입니다. 이 책이 여러분들이 가고자 하는 길에 길라잡이가
되어 조금이나마 도움이 되었으면 하는 바람입니다. 감사합니다.

목차

1부. 솟대

북두칠성으로부터 온 하늘신의 자손들이
하늘나라에 전하는 하늘 사랑의 문화 코드

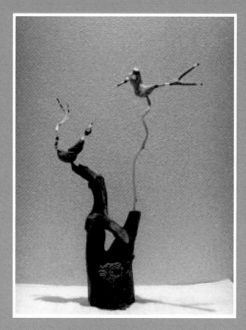

청실홍실 엮어서 [70×20×80]

2부. 돌하르방 솟대

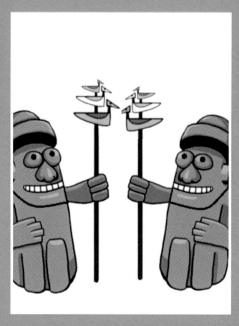

복도 받고, 액도 막고

3부. 봉황(鳳凰)과 솟대

'봉황(鳳凰)'은 무엇 하는 짐승이며,
'솟대'는 또 무엇 하는 물건인가?

〈문시종 아틀리에 하우스〉 대표 문시종

1) 제20회 세계박물관대회의 개최

2004년 10월 2일에서 8일까지, 3년마다 세계 박물관인이 한자리에 모이는 제21차 국제박물관협의회(ICOM) 총회 및 제20회 세계박물관대회가 서울 삼성동 코엑스에서 열렸습니다. 세계 박물관의 전문성과 아이디어 등을 공유하고 지향하는 바를 논의하는 자리인 이번 총회가 아시아 지역에서는 최초로 한국에서 열렸습니다.

국제박물관협의회(ICOM: International Council of Museums)는 1946년 설립된 국제 비정부기구(NGO)로서 UNESCO의 자문협력기관으로, 전 세계 150여 개국의 19,000여 박물관과 미술관의 관장, 큐레이터, 전문가를 회원으로 두고 있으며, 산하에 국제위원회, 국가위원회, 지역 기구, 그리고 기타 자매 기구 등이 함께 활동하고 있습니다.

3년마다 개최되는 세계박물관대회는 전체 회의를 포함하여 각 위원회와 지역 기구, 자매 기관이 분야별 모임을 갖는 대규모 국제회의로서 대영박물관, 루브르박물관 등 전 세계 유명 박물관, 미술관, 학계에서 2,000명 이상의 관장과 큐레이터 및 관련 전문가들이

참석하는 문화계 최고 명성의 국제 행사입니다.

2004년의 서울세계박물관대회는 국제박물관협의회 58년 역사상 처음으로 아시아에서 개최되는 세계 대회로, 유럽과 미주 국가들이 독점해 오던 대회를 ICOM 역사상 최초로 아시아 국가에서 유치한 쾌거이자 아시아 회원국들에게는 희망과 자신감을 갖게 하는 계기가 되었습니다.

이 자리에는 노벨 평화상 수상자 라모스 오르타 동티모르 외무장관 등을 비롯해 120여 개국 1,500명의 국내·외 인사가 참여했으며, 대회의 주제는 아시아의 유구한 문화를 서구인들에게 알리기 위하여 박물관과 무형 문화유산으로 정했습니다. 한국의 전통문화를 세계만방에 홍보할 수 있는 절호의 기회였습니다.

세계박물관대회에서는 매 대회 개최 시마다 사전총회를 열어 개최국의 대표적인 문화의 상징물을 선정하여야 하는 바, 사전총회에서는 이번 대회의 개최국인 우리나라를 대표할 수 있는 세계적인 전통문화로서 '솟대'를 만장일치로 선정하기로 하였습니다.

전 세계 '솟대'의 90% 이상이 한반도에 설치되어 있으며, '솟대문화'는 오랜 세월을 거쳐 우리 민족에게 대를 이어 전해져 내려오는

세계적이고도 대표적인 우리 민족의 전통문화라는 것입니다.

　너무나 놀라운 일이었습니다. 5-60년 전까지만 해도 동네 입구에 흔하게 서 있었으나 그것이 무엇인지조차도 잘 모르고, '새마을 운동이다, 개발이다, 미신이다' 하면서 모조리 없애 버리고, 어른들은 물론 아이들에게조차도 가르쳐 준 적이 없어 우리들 기억에서 사라져 버리고 잊혀진, 후미진 산골 어디에서나 드물게 가끔 만날 수 있는 흉물로 변해 버린, '다 쓰러져 가는 기다란 막대기 위에 새를 만들어 앉혀 놓았던 그 물건'의 이름이 '솟대'이고, 그 '솟대'가 우리 민족과 우리나라를 대표하는 세계적인 전통문화이자 정신적인 유물이라는 것입니다.

　그리하여 부랴부랴 교육 당국이 2005학년도부터 초등학교 교과서에 단편적이나마 '솟대문화'에 대하여 기술하여 가르치게 되었고, 우리나라 국민들 90% 이상이 우리들 주변에 누군가가 만들어 놓았음에도 아직도 그것이 무엇인지, 무엇에 쓰는 물건인지조차도 모르는 어색한 전통문화에 대한 교육이 시작된 것입니다.

2) '솟대'와 '솟대문화'

가. 우리 민족의 탄생과 '솟대'

멀고도 먼 옛날, 인간들은 허허벌판에 높게 서 있는 수천 년도 더 되어 보이는 아름드리나무에 번개가 번쩍이고 벼락이 내리꽂히는 것을 보고, '하늘에는 신이 사는데, 그 신은 높고도 큰 아름드리나무(신목, 神木)을 타고 땅으로 내려온다'는 믿음을 가지게 되었습니다.

구석기시대를 지나 신석기시대에 이르면서 인구가 불어나고 먹을 것들이 부족해지자 먹을 것들을 찾아 뿔뿔이 흩어져 이동을 하게 되면서부터 우리 민족의 역사가 시작됩니다.

삼국유사에는 우리 민족의 시작을 제법 문명을 갖춘 '환웅'이라는 인물이 거느린 식솔들과 아직 모계 사회를 벗어나지 못한 '웅녀(또는 웅녀족)'과의 만남을 기록해 놓고 있으며, 쑥과 마늘이 주술적인(또는 오늘날의 의미로 의학적인) 용도로 사용되었음을 기술해 놓고

있습니다.

　지금으로부터 1만여 년 전 신석기시대의 초기에 환웅족과 웅녀족은 웅녀족의 주 무대인 백두산 신단수 아래 터를 잡아 울타리를 치고 새로운 보금자리를 꾸미며, 자기들의 보금자리인 새로 정한 터로 들어가는 입구 좌우에 굵고도 긴 나무 기둥을 세우고, 그 한 쪽의 기둥 위에는 웅녀족을 상징하는 북을, 다른 쪽에는 환웅족을 상징하는 청동 방울을 매달아 놓고 '봉(鳳)'과 '황(凰)'이 날아와 앉을 자리임을 의미하였으며, 이제부터는 두 부족이 새로운 부족인 '봉황족(鳳凰族)'이 되었음을 선포한 것입니다.

　이처럼 두 부족 사이의 혼인 동맹을 통하여 형성된 우리 민족은 '자기들은 북두칠성 어딘가에서 온 하늘신의 자손들이며, 웅녀와 환웅은 하늘나라 새들의 우두머리인 한 쌍의 봉(鳳)과 황(凰)과 같은 존재들로서 하늘신을 대리하여 자기들을 다스린다'고 믿었으며, 신단수 아래 모여 하늘에 제사를 지냄은 물론, 두 부족 사이의 모든 분쟁과 송사 등 큰일 작은 일들을 만장일치가 될 때까지 서로 토론하고 의논(화백회의)하면서 사이좋게 해결하였습니다.

　세월이 흘러 부족의 세가 커지면서 더 넓은 땅과 새로운 거처가 필요하고, 다른 부족들과의 전쟁 등을 막기 위하여 성을 쌓게 되고, 새로운 통치 제도가 생겨나자 통치자인 왕과 그 일행들은 왕궁

을 지어 거처를 옮기게 되었으며, 남겨진 그 터에는 왕을 대신하여 하늘에 제사를 지내는 일을 담당하는 제사장만이 남게 됩니다.

훗날 사람들은 이 터를 '하늘에 제사를 지내고 소원을 빌며 토론하던 터'라는 의미의 '솟터(한자어로 차음하여 '소도')'라 부르고, 그 '솟터'로 들어가는 입구 좌우에 세웠던 나무 기둥을 '솟대'라 부르게 되었으며, 방울이나 북 대신 '봉'과 '황' 한 쌍의 새를 만들어 좌우의 기둥 위에 올려놓게 되었습니다.

나. '솟대'를 상징하는 상형 문자와 '라(羅)제국'

한자가 생성되기 이전의 우리 선조들의 문자인 '갑골문'에는 오늘날의 '솟대'의 모양과 비슷한 형태의 글자가 보입니다.

나무 십자가 위에 새집이 있고 그 안에 새가 앉아 있는 듯한 모습의 글자로서 바로 '라(羅)'자입니다.

[라(羅)- '갑골문']

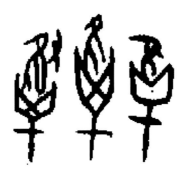

(http://www.internationalscientific.org/CharacterASP/)

우리나라의 고대 국가들에는 신라, 탐라를 비롯 '라(羅)'자가 붙은 부족 국가들이 많으며, 우리나라와 일본, 중국의 사서들에는 수도 없이 많은 '라(羅)'라고 하는 지명(다라, 탁라, 담라, 섭라, 가라, 아라, 안라, 아슬라, 보라, 발라, 말라, 담모라, 탐부라, 섬라…)들이 보일 뿐만 아니라, 이러한 라(羅, ra, la, Rah…)라고 하는 지명은 전 세계를 통하여 널리 퍼져 있었음을 알 수 있습니다.

'라(羅)'자는 '솟대'를 상징하여 그 모양새를 본떠서 만들어진 글자이며, '라(羅)'라고 하는 글자를 붙인 모든 부족 국가나 지역에는 '솟대'가 세워져 있었음을 의미합니다.

다시 말하면 '라(羅)' 글자를 붙인 모든 부족 국가나 지역은 문자가 생긴 이래 우리 민족의 선조들이 이동해 간 발자취라는 뜻입니다. 일본에 '도리이(鳥戶)'라는 상징물이 많은 것도 다 그 이유 때문인 것입니다.

'솟대'에는 이처럼 엄청난 비밀이 숨겨져 있습니다.

다. '솟대'와 '솟대문화'

'솟대'는 일반적으로 길고 곧은 나무 기둥 위에 새를 만들어 앉혀 동네 입구 등에 세워 놓은 것을 말합니다.
'솟대'는 '하늘기둥'과 '하늘새'라는 두 가지의 요소로 구성됩니다.

'하늘기둥'은 신이 하늘나라와 인간 세상을 오르내리는 사다리 역할을 하는 것(神木, 宇宙木, 神竿, 天竿, 世界木…)이고, '하늘새'는 하늘나라와 인간 세상을 오가며 소식을 전하는 전령으로서의 역할을 하는 것을 의미합니다.

'솟대'는 원래 신성한 곳으로 들어가는 입구를 뜻하는 오늘날의 대문과 같은 역할을 하는 것으로, 좌우의 두 기둥 위에는 하늘나

라에 산다는 전설 속의 새인 '봉(鳳)'과 '황(凰)'이 날아와 앉을 자리를 말하였으나, 이후 민간 신앙으로 변하여 내려오면서 긴 장대 끝에 오리 모양을 깎아 올려놓아 하늘과 땅을 연결하는 신간(神竿) 역할을 하여 화재, 가뭄, 질병 등 재앙을 막아 주는 마을의 수호신으로 모셨으며, 그러던 것이 풍수지리 사상과 과거 급제에 의한 입신양명의 풍조가 널리 확산됨에 행주형 지세에 돛대로서 세우는 '짐대'와 급제를 기념하기 위한 '화주대'로 분화 발전되었을 것으로 추측됩니다.

그리하여 오리는 물새가 갖는 다양한 종교적 상징성으로 인해 농사에 필요한 물을 가져와 주고, 화마로부터 지켜 주며, 홍수를 막아 주는 등 마을의 다양한 욕구에 부응하는 마을 지킴이로 존재하게 된 것일 것입니다.

'솟대'는 장승과 함께 세워지는 것이 일반적이며, 장승은 인간 세상과 지하 세상을 연결한다는 의미이고, '솟대'는 인간 세상과 하늘 나라를 연결한다는 의미입니다.

'솟대'를 한 개만 세우는 경우는 유일신으로서의 '환인사상(하느님 사상)'을 의미하는 것이고, 두 개의 '솟대'를 좌우에 나란히 세우는 것은 '봉황사상'을, 세 개의 '솟대'를 세우거나 하나의 '솟대'에 새를 세 마리 앉히는 것은 '삼신사상'을 의미합니다.

한 기둥에 세 마리를 얹은 경우, 새의 머리 방향이 세 마리 모두 북쪽을 향하게 하는가 하면 각기 동쪽, 남쪽, 북쪽을 향하기도 합니다. 새가 두 마리인 경우, 서로 보고 있는가 하면 같은 곳을 응시하기도 합니다. 또 한 마리씩 여러 개의 '솟대'가 있는 경우, 같은 곳을 보고 있는가 하면 한 마리는 마을 안, 다른 한 마리는 마을 밖을 각각 향하고 있기도 합니다.

이렇듯 새의 모양이나 머리 방향, 마리 수에 따라서도 다양한 의미가 부여되기도 합니다.

'솟대'를 가리키는 호칭은 솔대, 소주, 소줏대, 화주, 표줏대, 수살대, 수살이, 짐대, 진대, 오릿대, 당산, 철융, 거오기, 별신대, 진또백이, 화재뱅이, 용대, 대장군영감님, 거릿대, 골맥이성황, 파촉대, 성주기둥, 설대, 추악대, 화줏대 등 지역마다 다양하며, 제주도의 경우는 나무 기둥의 주위에 돌무더기를 쌓아 바람 피해를 막는 형태였다가 아예 나무 기둥은 없애 버리고 돌무더기를 나무 기둥 높이만큼 사람 키보다 더 높게 쌓아 올리고 그 위에 새를 닮은 모양의 돌을 올려놓는 식의 '거욱대'라는 이름으로 전해져 오고 있음이 '신증동국여지승람'에 기록되어 있음은 물론, '거욱대'라는 이름 대신 '방사탑'이라고 불리기도 하나 '방사탑'은 탑의 모양으로 3단으로 쌓는 것으로 '거욱대'와는 그 모양이나 내포하는 의미가 조금은 다릅

니다.

　제주도의 '거욱대'는 1995년 17기가 시도 민속자료로 지정되었으며, 1997년 제주대학교 박물관 조사 결과 39기가 존재하는 것으로 밝혀졌으나 2004년 이후 많은 관광지와 골프장은 물론 마을이나 특정한 장소를 망라하고 그 입구에 세워져 오늘에 이르고 있습니다.

3) 맺음말

우리 민족에게 있어 '솟대'와 '솟대문화'는 이미 잊혀졌거나 제대로 된 인식조차 없이 극히 일부에게만 민간 신앙이라는 변질된 모습으로 전해져 오고 있었으나, 2004년 세계박물관대회를 기점으로 이를 새롭게 전통문화의 하나로 계승하여 발전시켜 나가고자 하는 움직임들이 활발하게 전개되어 오늘에 이르고 있습니다.

그러나 아직까지도 우리 국민의 대다수는 '솟대'와 '솟대문화'에 대하여 생소할 뿐만 아니라, 기껏해야 복을 불러오고 액을 막아 준다는 정도의 기복 신앙 정도의 인식과 민간 신앙 차원의 조사와 연구를 일삼고 있는 정도의 수준에 머물고 있음이 전부이고, 교육이라고 해 봐야 초등학교 수준의 가르침이 전부인 실정입니다.

'솟대'와 '솟대문화'에 대하여 더 깊이 조사를 하고 연구를 하다 보면 우리 민족의 시작과 처음에 '솟대'를 세웠던 우리 선조들의 삶과 사상 및 민족의 이동과 역사를 아우르는 폭넓은 어떤 이야기들을 만날 수 있습니다.

그리고 이러한 전통문화를 스토리텔링과 함께 새롭게 창작하여 한 단계 업그레이드시킬 수만 있다면 우리의 '솟대'와 '솟대문화'는 진정으로 세계적으로 독보적인 또 다른 아름다움의 문화를 재창조할 수가 있을 것이라는 믿음을 갖게 될 것입니다.

문화란 살아 있는 생물과 같은 것이며, 이를 물주고 제대로 가꾸어 나갈 때만이 값지고 훌륭한 유산으로서 후손들에게 자랑스럽게 물려 줄 수가 있을 것입니다.

우리의 '솟대'와 '솟대문화'에 대하여도 새로운 시각에서 새롭게 접근할 필요가 있습니다.

진정으로 우리적인 것이 세계적인 것임을 보여 주십시다. 끝.

참고 문헌

- 유홍준, 『나의 문화유산 답사기』, 창비.
- 강정효, 「제주 거욱대: 제주 자연마을의 방사용 돌탑 보고서」, 각.
- 정은선, 「제주도의 탑과 거욱대에 관한 연구」, 제주대 학교 교육대학원.
- 국립민속박물관, 『한국민속신앙사전(마을신앙 편)』.
- 문시종, 『홀딱벗고 홀딱벗고』, 도서출판 다층.

4부. 창작 솟대 모음집

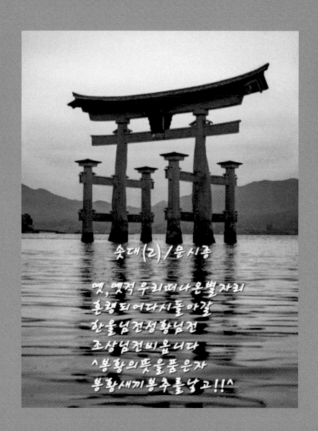

솟대(ㄹ) / 윤시종

옛, 옛적 우리떠나온별자리
훤령되어다시돌아갈
한울님전성황님전
조상넘전비옵니다
ㅅ봉황의뜻을품은자
봉황새끼봉추를낳고!!ㅅ

[도리이(鳥戸)]

일본 곳곳에 고대로부터 저러한 것들이 세워져 왔으면서도 일본 국민들은 저것이 도대체 뭔지도 모르면서 그저 신앙의 대상으로만 여겨 왔습니다. '鳥戸'? 감이 잡히시는가요? '새가 날아와서 앉을 자리', '새가 날아 들어올 문', '솟대'인 것입니다. 무슨 새가? 바로 봉황(鳳凰)입니다. 고대에 저것을 세웠던 사람들은 바로 봉황족의 후손들이었던 것입니다. 자신들의 옛 통치자들이 '웅녀'와 '환웅'의 후손인 봉황족의 후예들이지만 적장자가 아니었거나 모반을 꾀하다 패하여 도망쳐 나온 자들이었기 때문에 일본의 통치자들은 알면서도 그것을 국민들에게 가르쳐 주지 않았던 것입니다. 왜? 모르는게 낫고 우선 쪽팔리니까요! 그리고 그런 내용을 한민족이자 봉황족인 우리 대한민국 국민들조차도 영원토록 몰라주기를 바라고 있는 것입니다. 옛날의 역사를 왜곡하고 역사책을 뜯어고쳐 가면서까지 말입니다. 그래야 마음들이 편한 것입니다.

봉황이 내린 자리

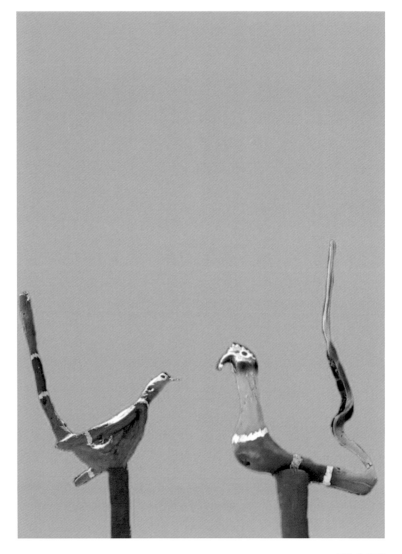

100×5×365

내 님은 누구일까

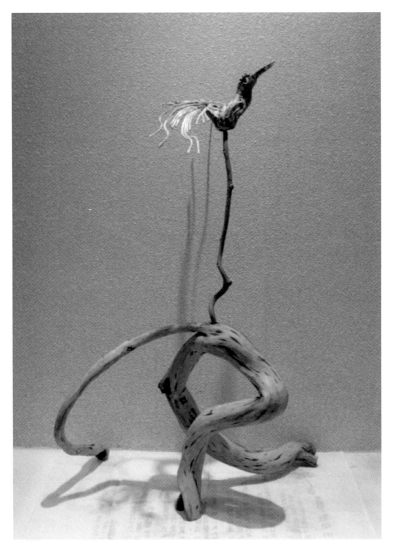

55×35×65

같이 갑시다

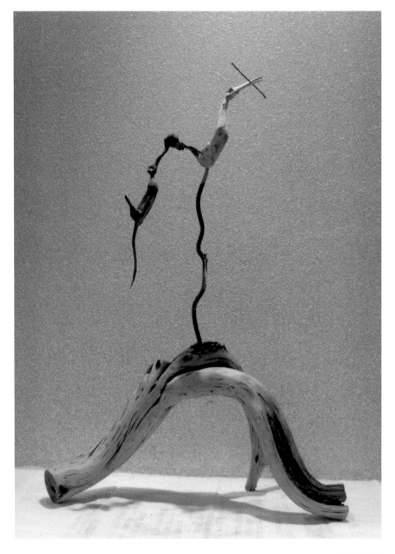

45×35×65

사랑아 너를 위하어

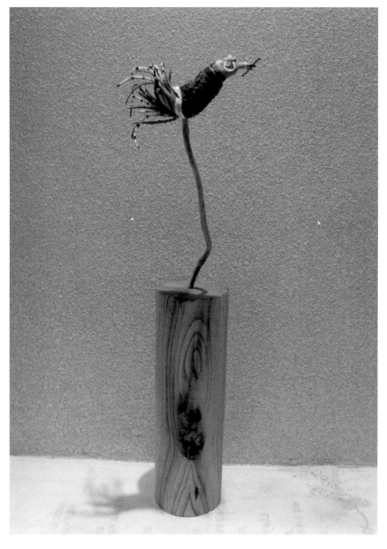

15×12×65

사랑 찾아 9만 리

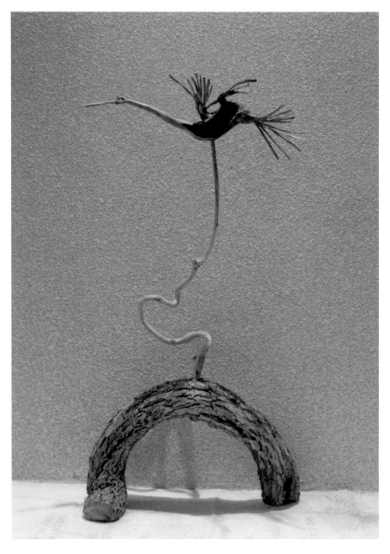

45×10× 65

사랑아 내 사랑아

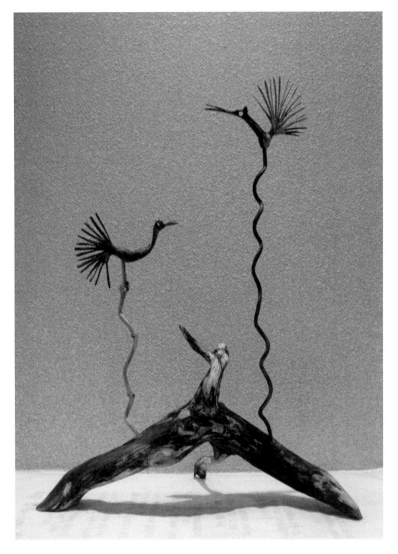

45×35×65

내 님은 어디 계실까

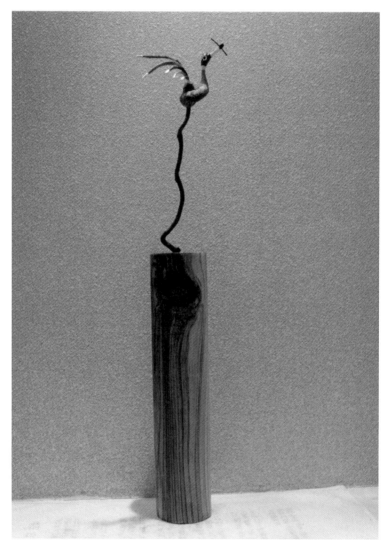

15×11×75

나 이때효

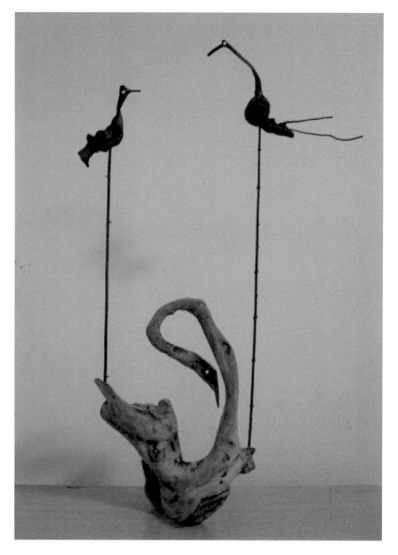

50×20×60

가족(1)

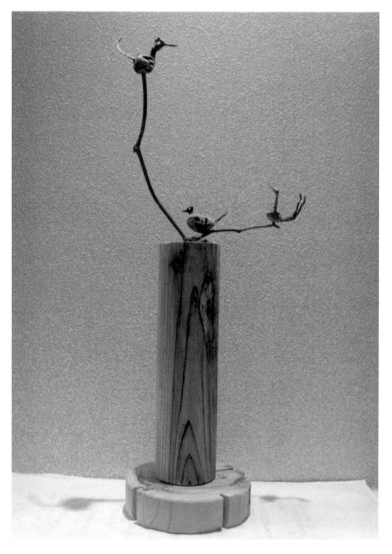

35×20×65

내 나이가 어때서

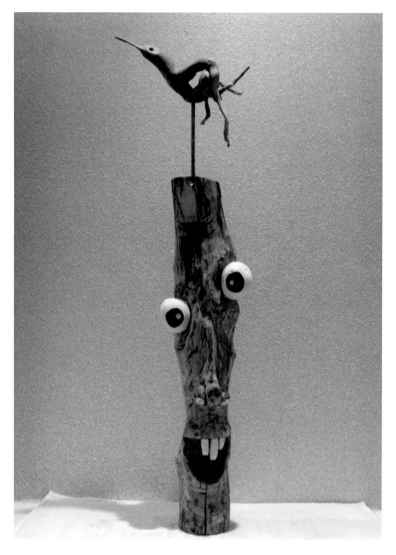

25×10×65

세상이 우리를 버린다 해도

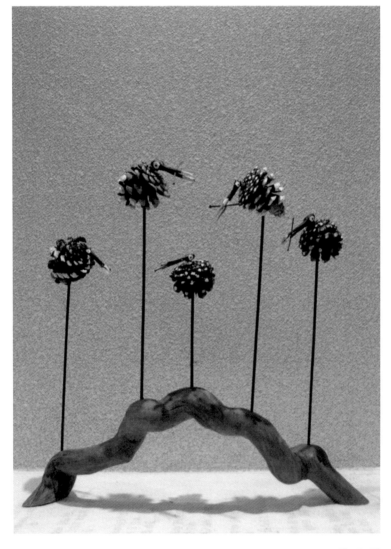

40×10×60

가족(2)

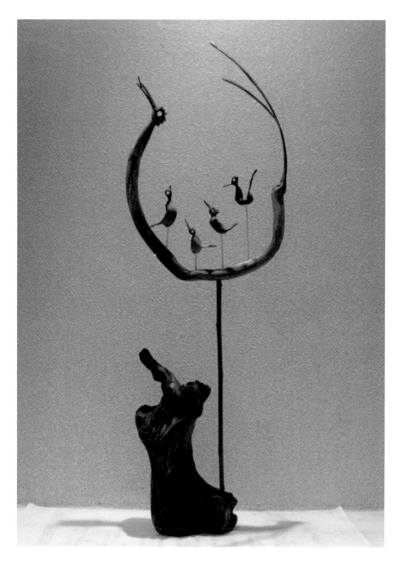

40×10×90

행복바이러스

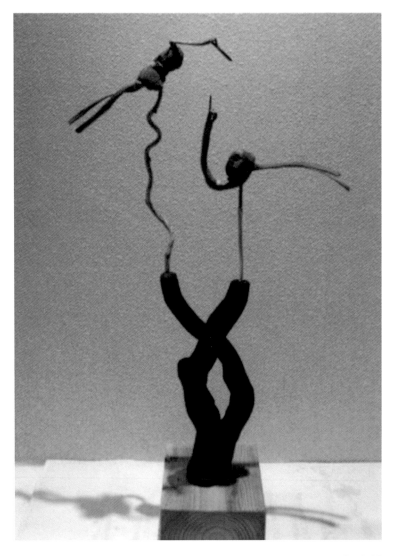

45×10×65

사랑은 아무나 하나

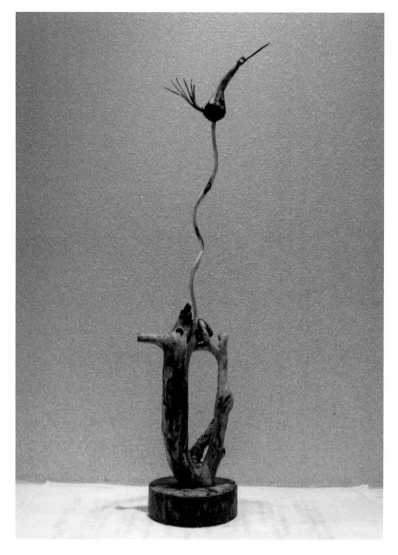

25×10×70

사랑아 말 물어보자

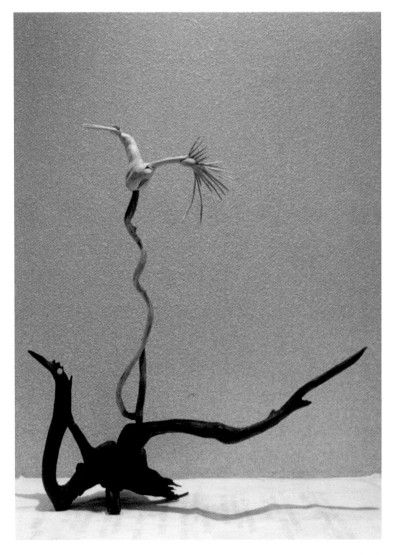

65×10×60

기다림

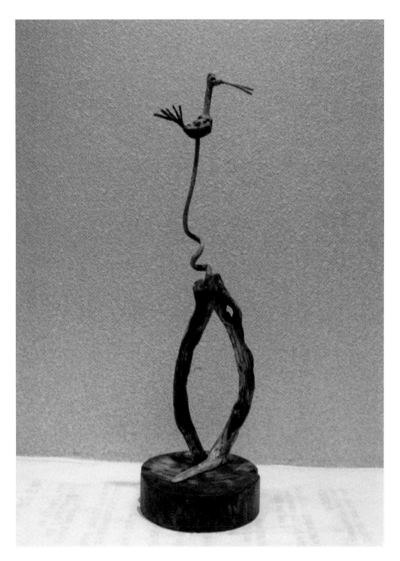

20×10×70

내 님은 누구실까

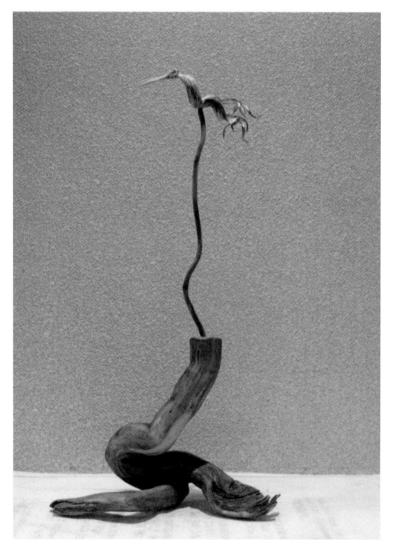

45×20×70

기다리는 마음

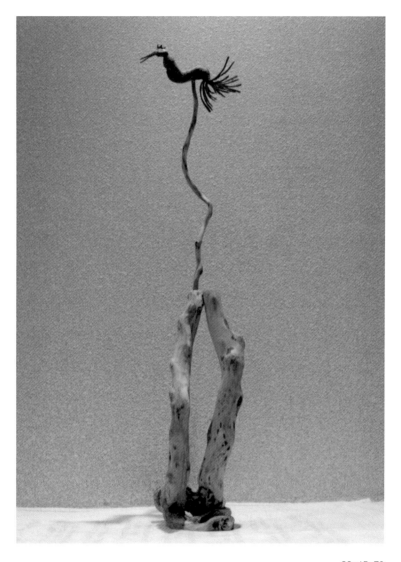

20×15×70

눈으로 말해요

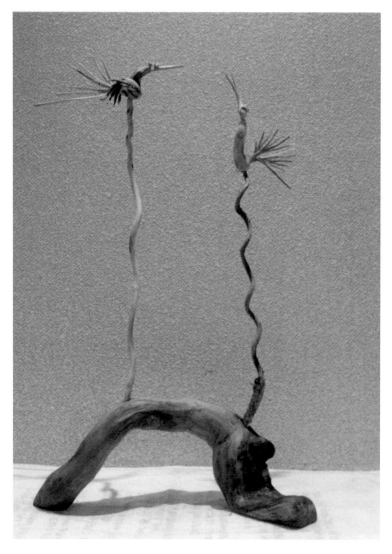

45×10×70

청실 홍실 엮어서

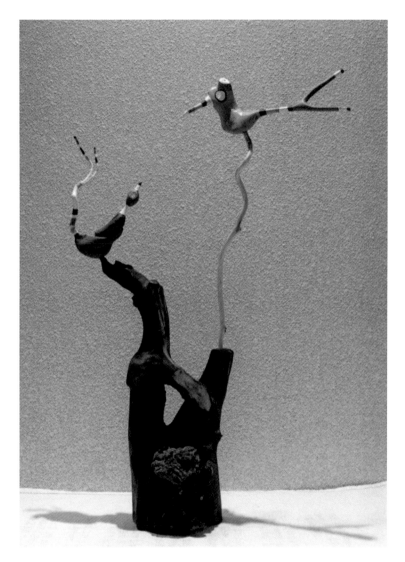

70×20×80

라, 羅, 라

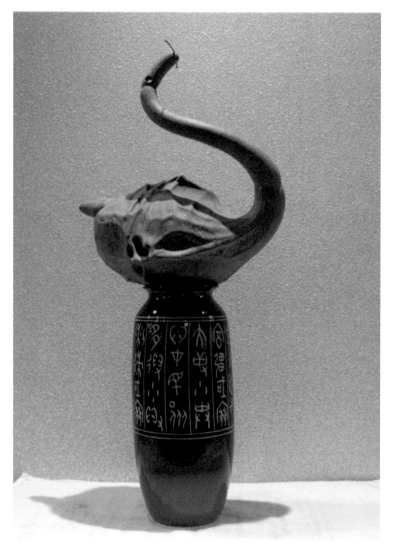

35×20×65

안녕들 하십니까

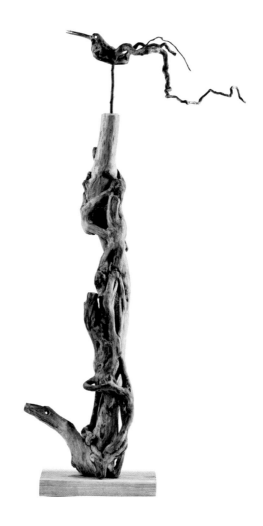

50×20×110

입은 삐툴어졌이도

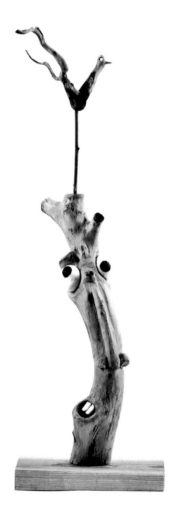

30×20×80

나 어떡해

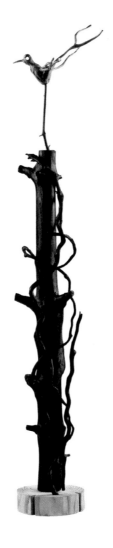

30×20×100

님은 먼 곳에

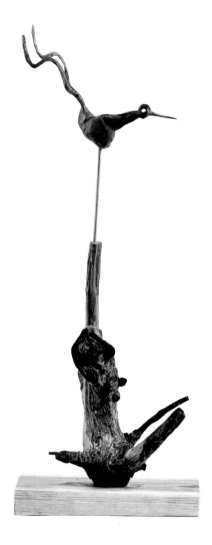

30×15×100

나 몰래 위디 갔다 왔슈

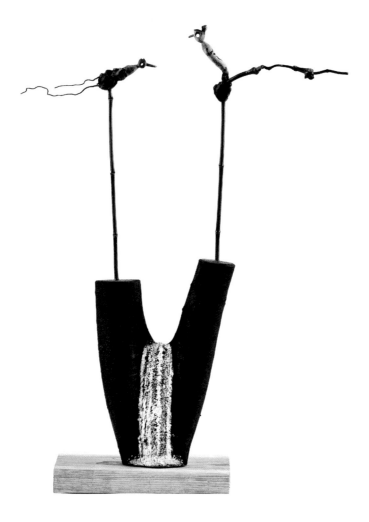

40×15×80

하나둘셋넷다섯어.....

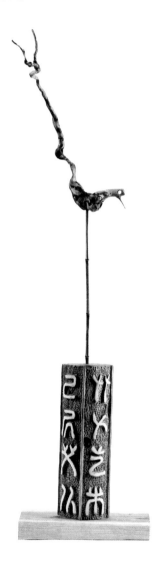

30×15×80

엄니하고 나하고

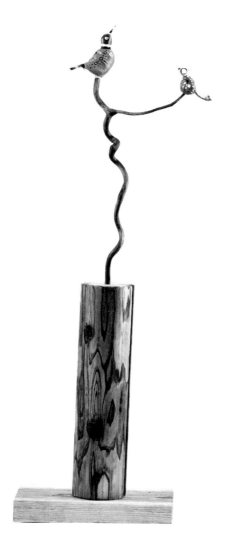

30×15×80

뭣 좀 물어 봅시다

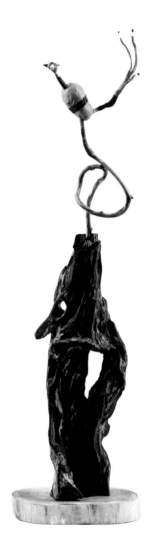

20×20×80

오메 기죽어

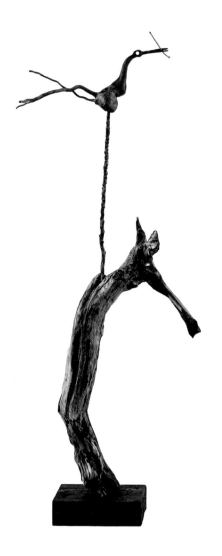

30×20×90

나도 끼워주세요

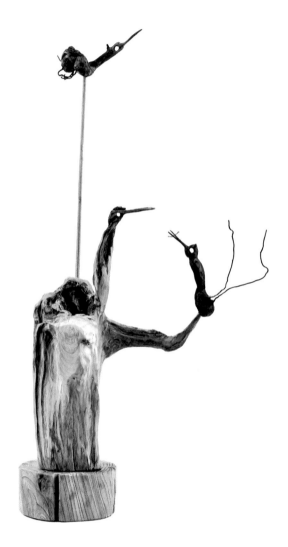

40×20×90

모어라

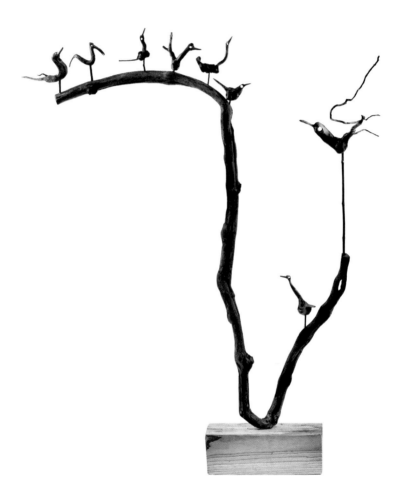

70×20×90

하늘 우러러

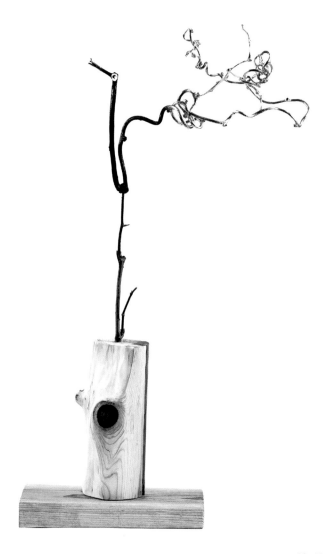

30×15×90

우리끼리

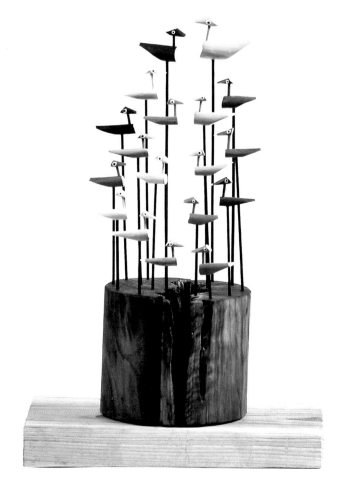

40×20×50

자기 나 사랑해

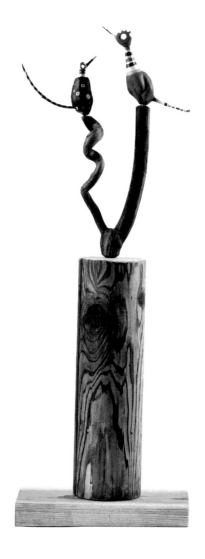

45×20×70

세상은 요지경

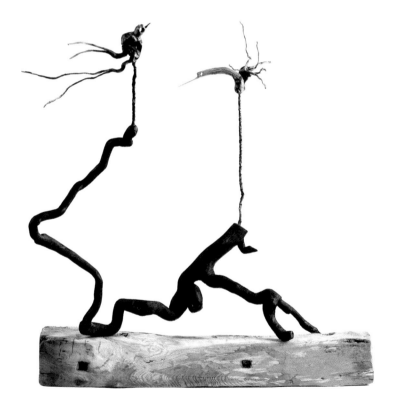

90×20×110

끼리끼리

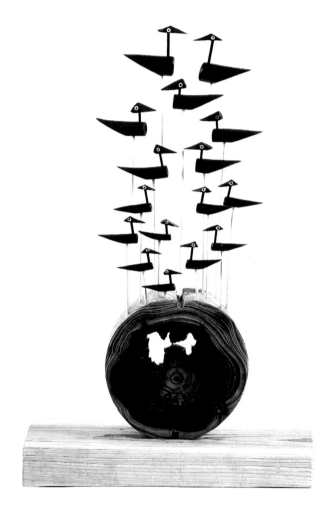

40×20×50

배배 꼬지 마세유

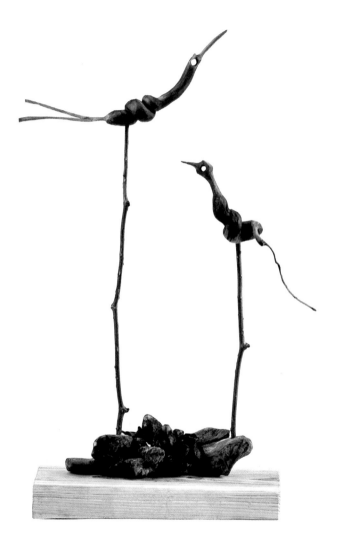

45×20×70

따라 해 보시랑께유

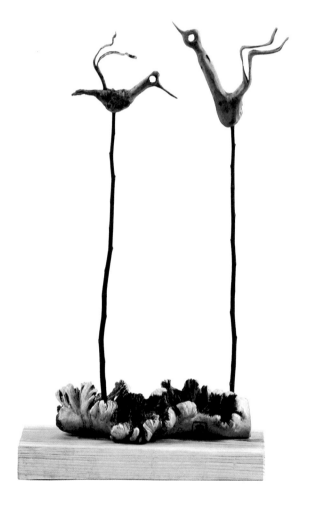

40×20×50

아무도 몰러 며느리도 몰러

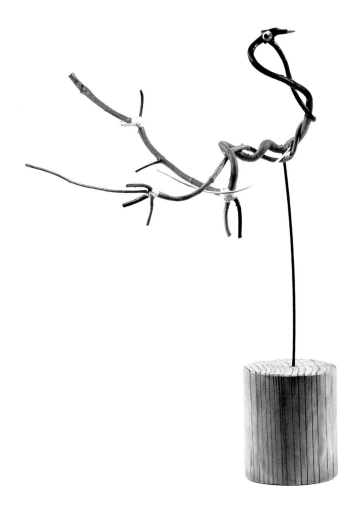

70×20×90

잘 났어 증말

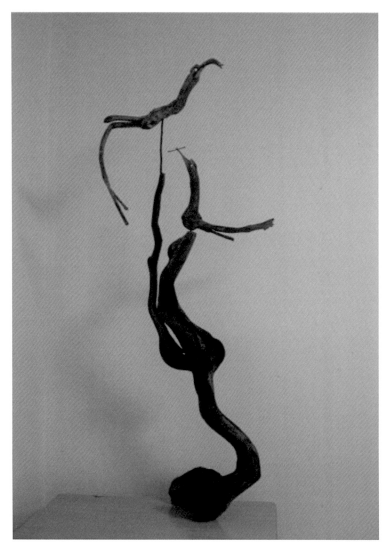

45×20×120

가족(3)

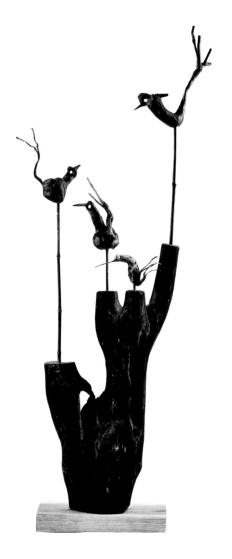

45×20×70

저 산 너머

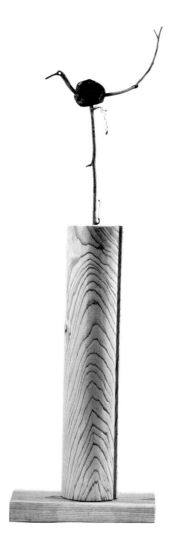

45×20×70

그리움 강물처럼

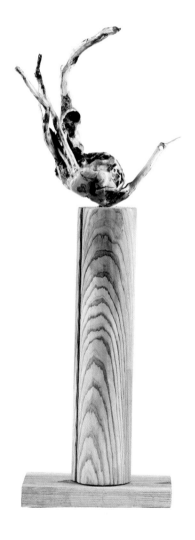

45×20×70

궁디 보인당께

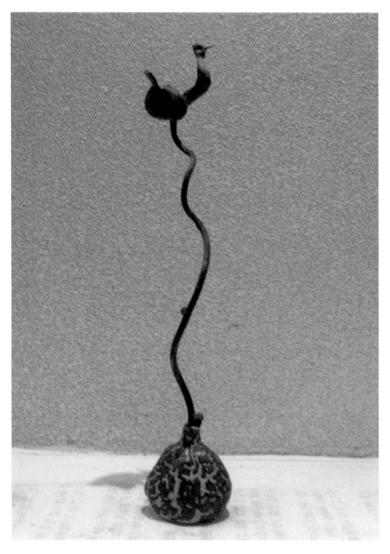

10×10×60

羅 라 羅

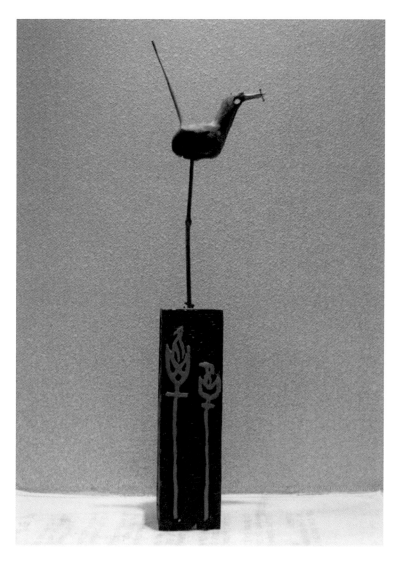

15×10×60

사랑 그리워

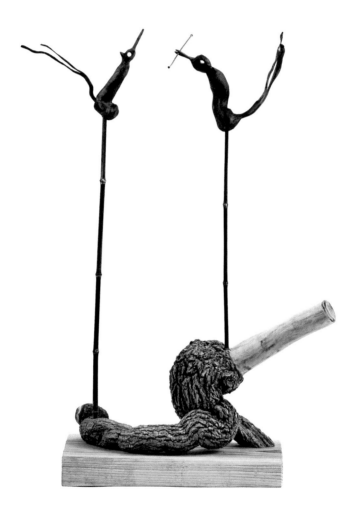

45×20×60

아시나요 그대는

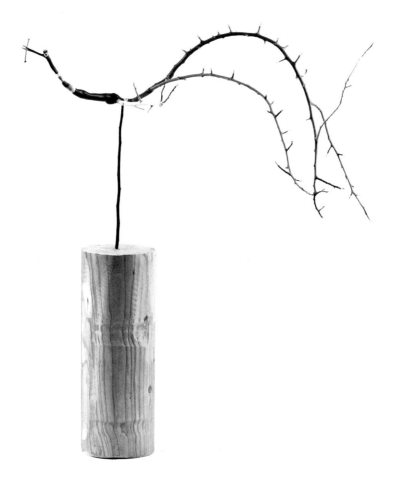

60×10×70

6학년 1반

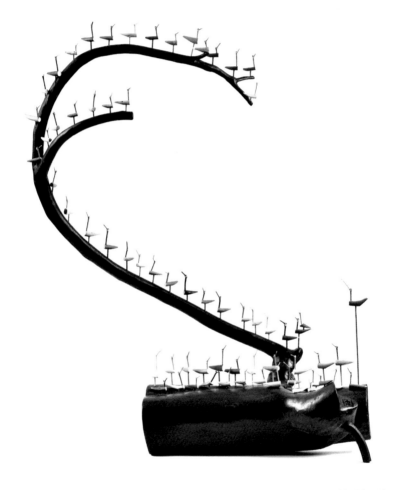

80×20×110

삶의 놀이

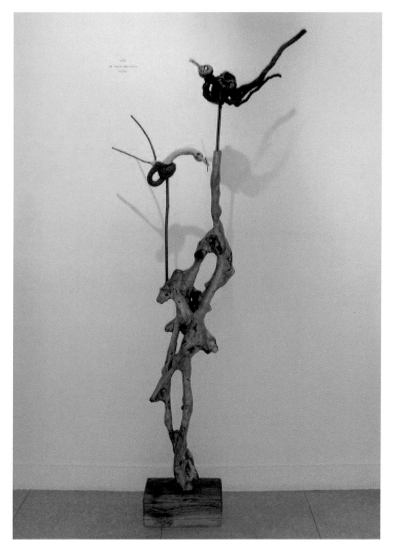

50×20×130

봄의 설법

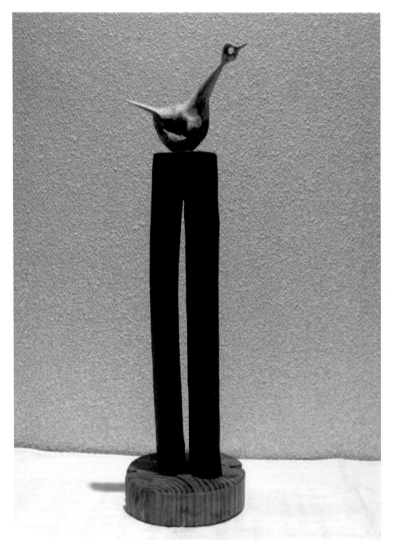

20×20×60

락 樂락

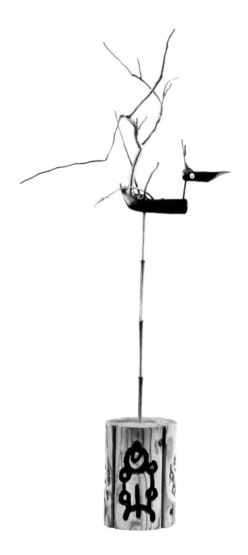

50×20×110

옴메 놀래라

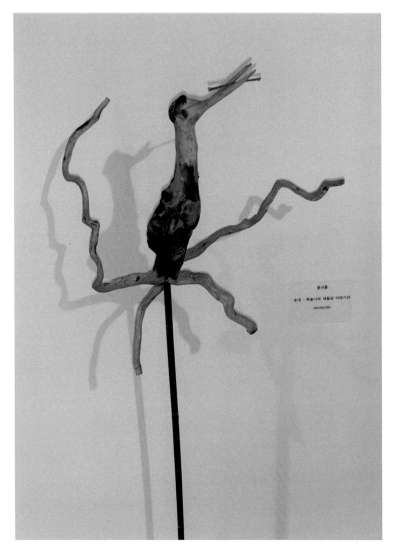

45×5×45

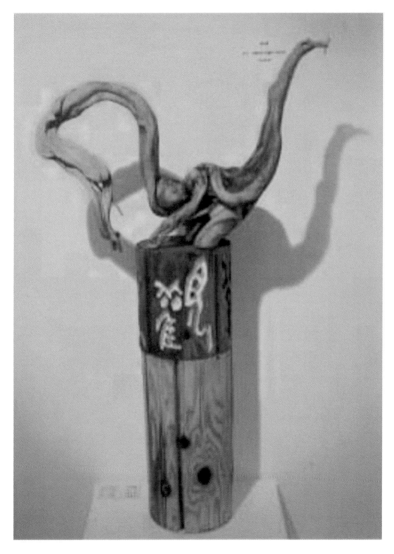

봉황새 '風'

55×20×75

뭐가 보이세유

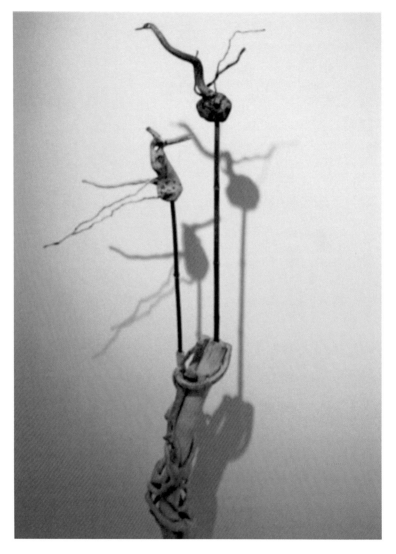

45×5×45

나 이뻐유

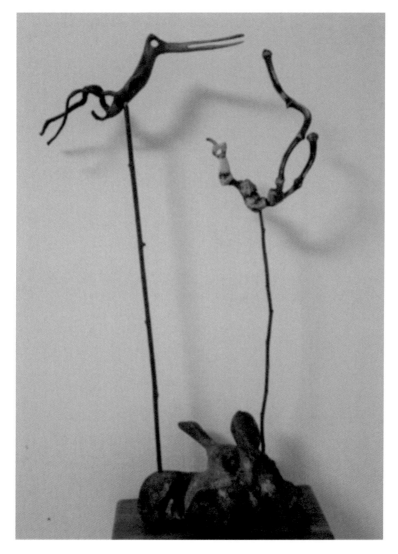

45×15×65

우리집 보어유

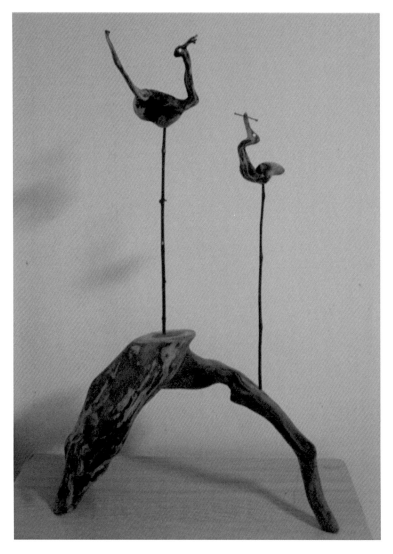

60×15×75

나 빠마했슈

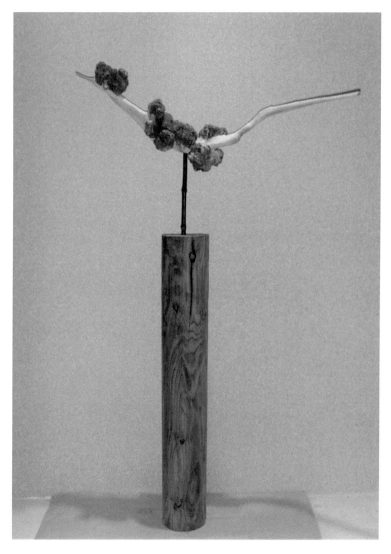

45×5×45

자기 나무 이뻐

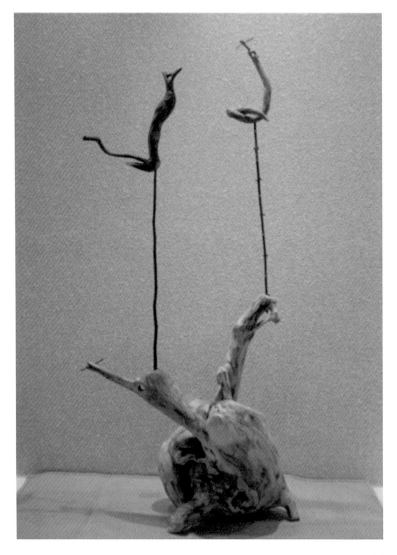

45×5×45

가족(4)

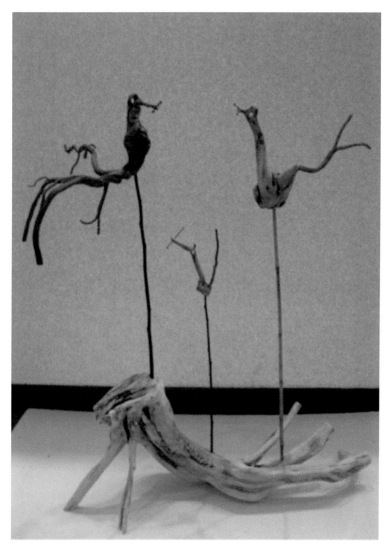

65×5×75

나처럼 해봐라 요렇게

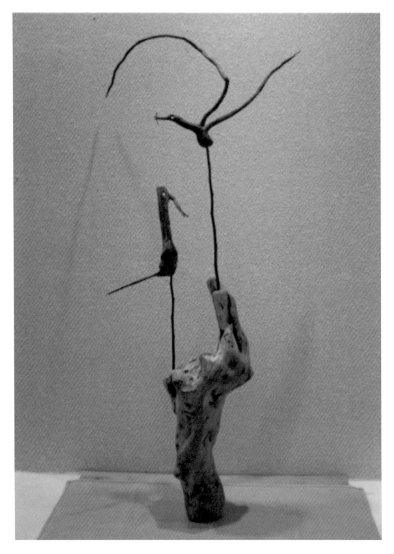

45×5×75

잘 좀 지키슈

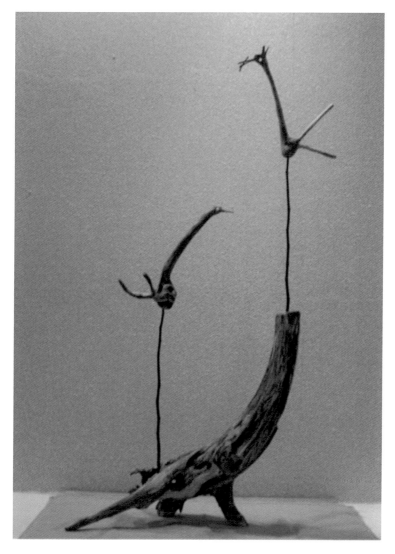

45×5×75)

봉황의 뜻을 품고

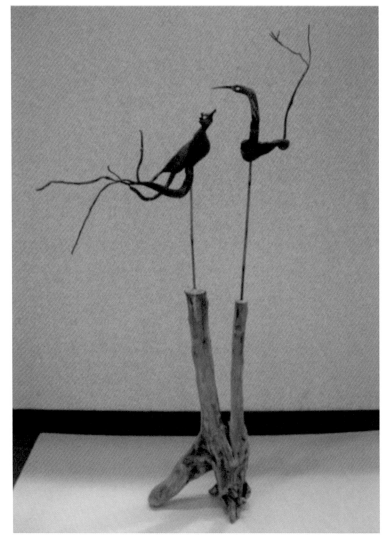

55×10×75

기죽지 마슈

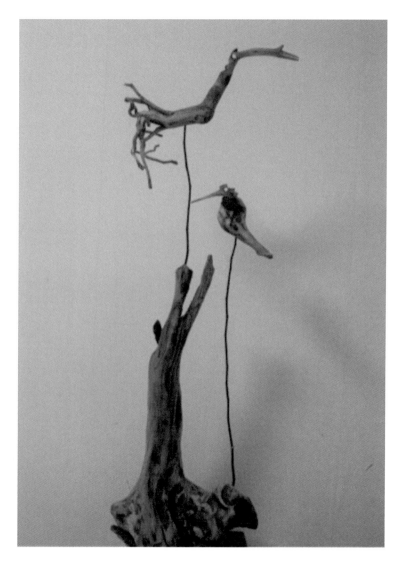

45×15×65

가족(5)

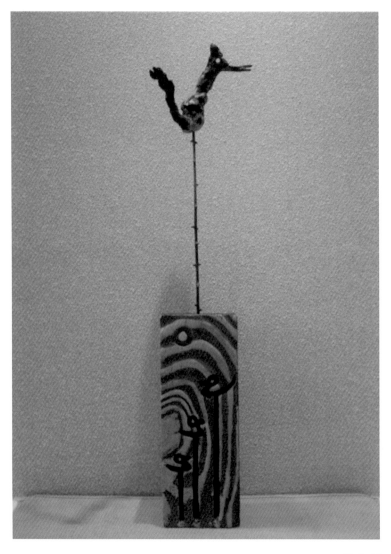

45×5×45

좀 똑바로 허슈

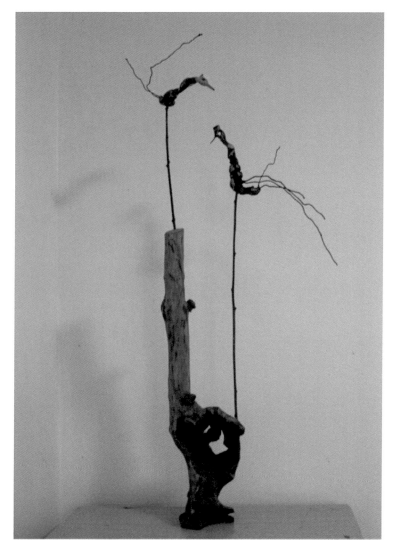

45×5×45

나 이쁘쥬

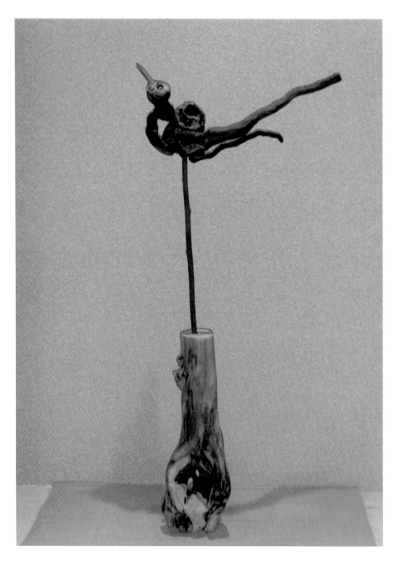

35×5×65

운동들 좀 허서유

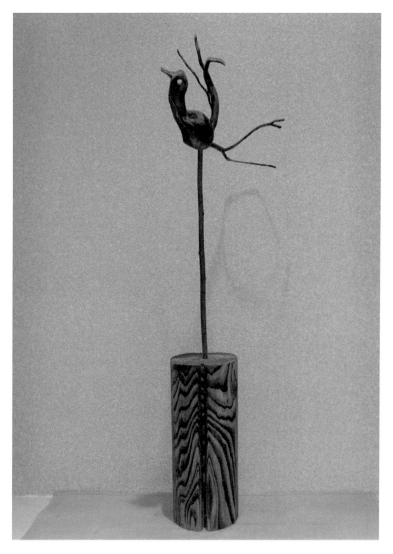

45×5×45

싸우지 마유

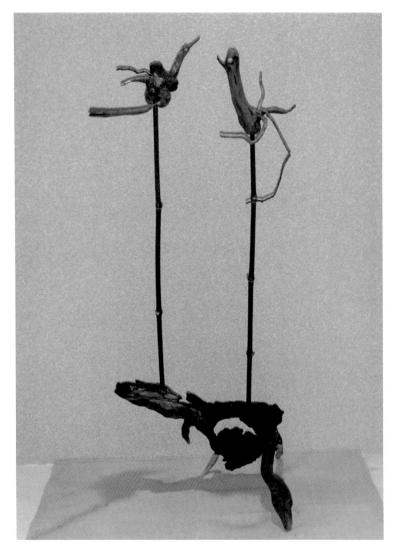

45×5×45

원메 배가 비었당께

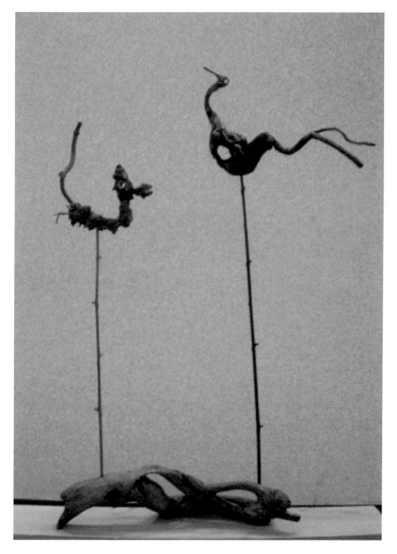

55×5×75

사랑의 이름으로

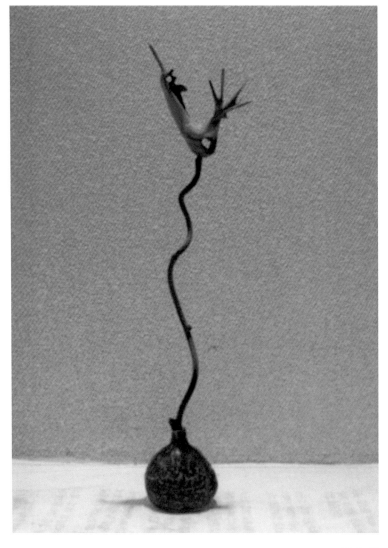

15×5×45

속은 꼬이지 않았어유

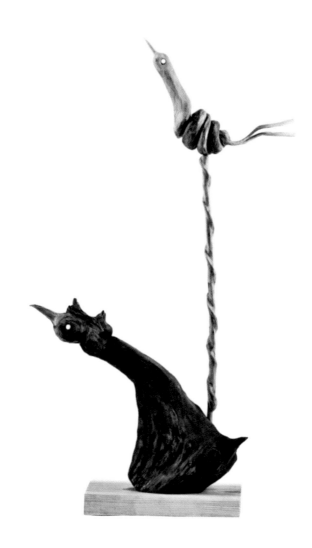

45×5×45

누가 온다나

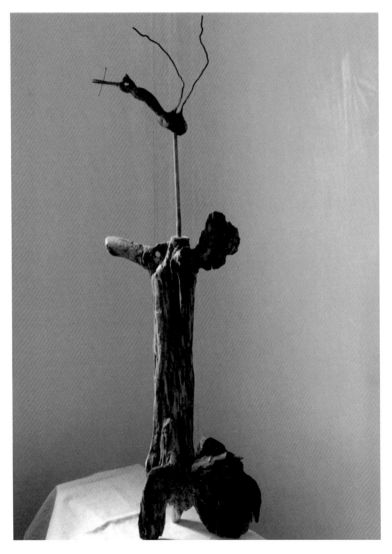

25×15×65

나처럼 해보시랑께유

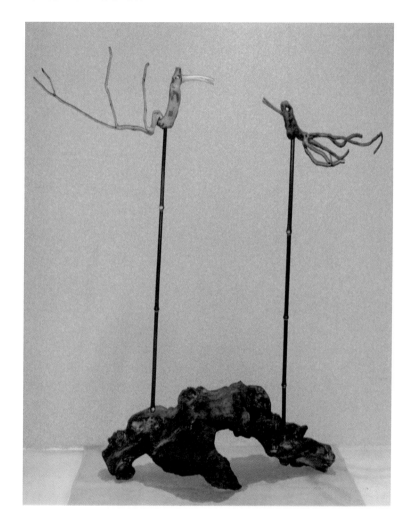

55×15×85

앞만 똑바로 보서유

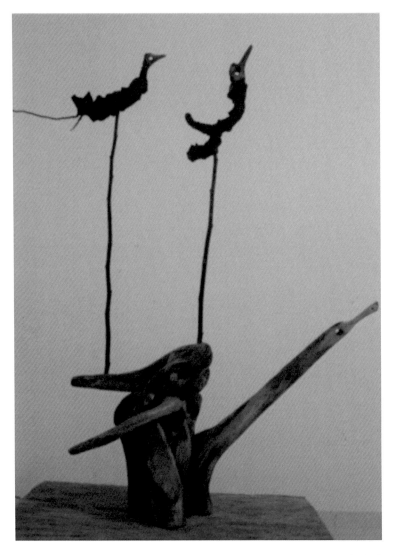

45×5×45

사랑하노니

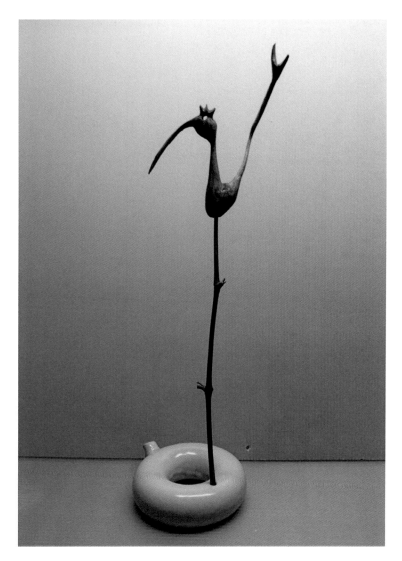

25×5×45

봄이 오시나 보다

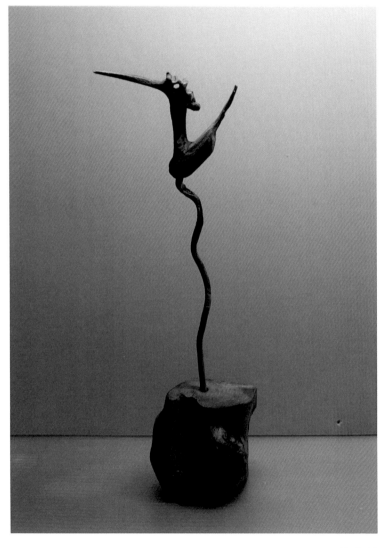

20×5×45

사랑한다 말할 길

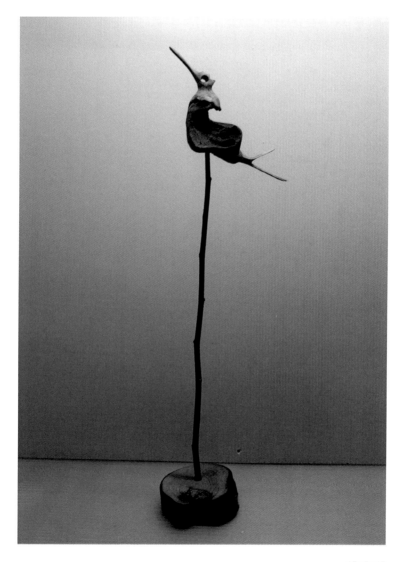

45×5×45

제주의 솟대- 거욱대

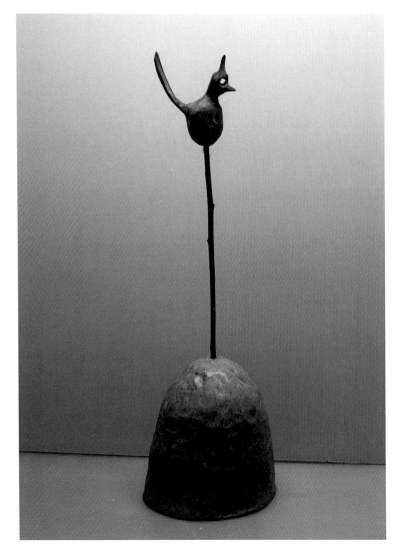

45×5×45

보고싶다

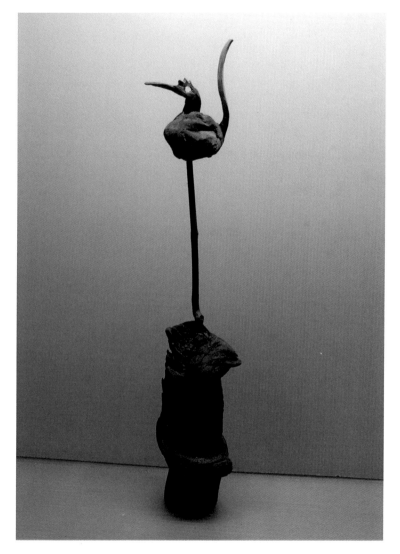

15×10×45

당신은 누구시길래

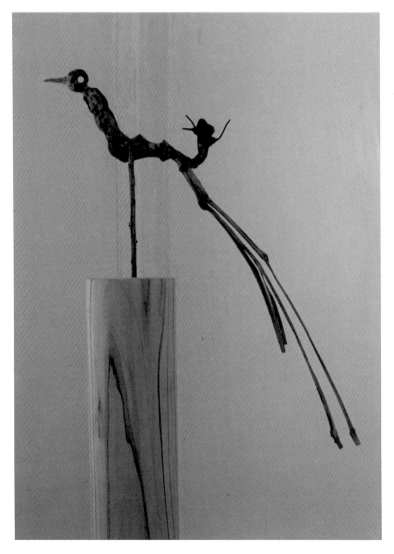

45×10×65

내 말 좀 들으세어

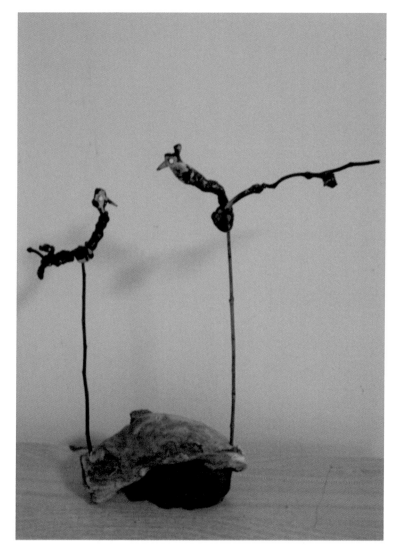

65×15×65

봄이 오는 소리

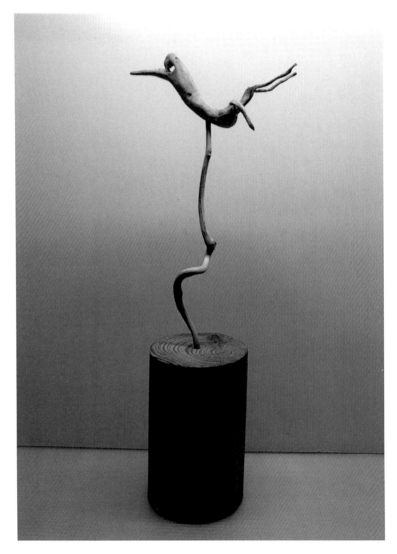

15×10×45

목 빠지것네

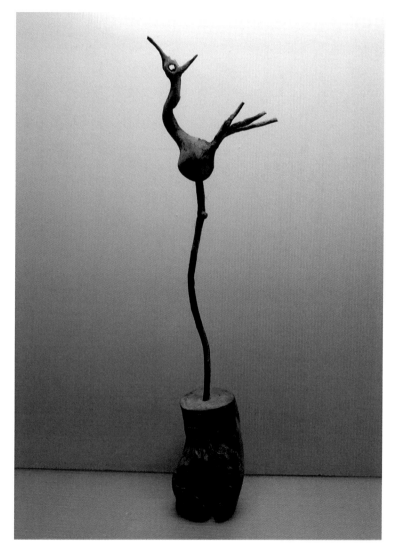

10×5×45

다들 어디 갔다냐

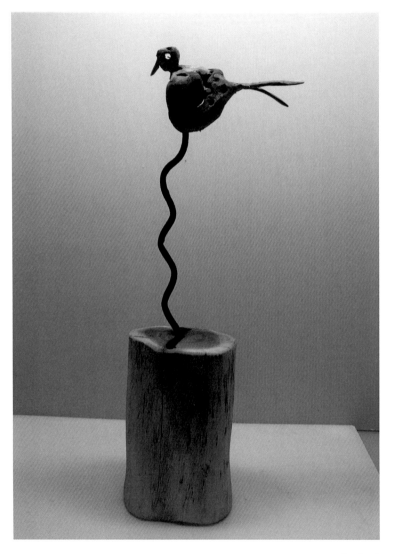

10×10×45

뭐가 좀 보이나

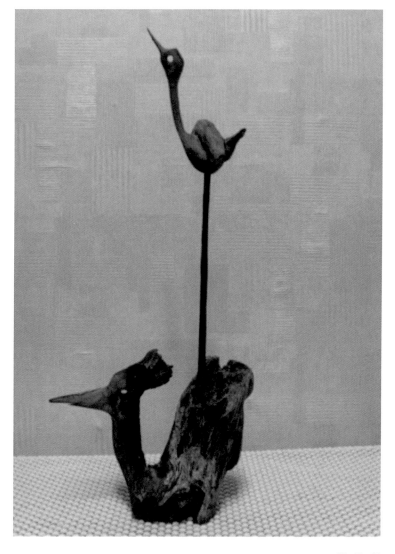

25×10×45

꽃단장 했당께유

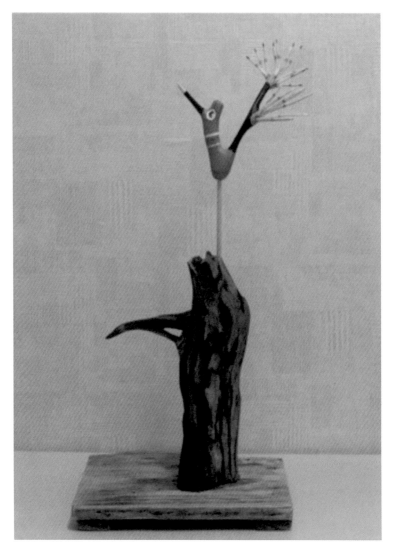

25×10×45

콕콕 찌르지 마서유

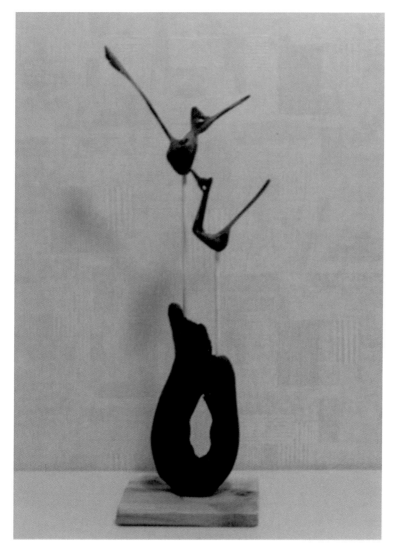

35×5×55

봄나들이 갑니다

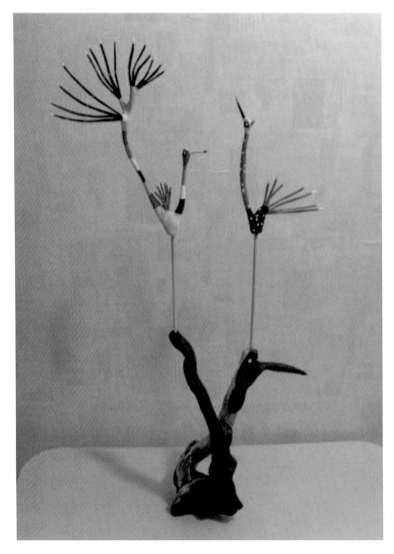

45×10×75

우리 소풍가유

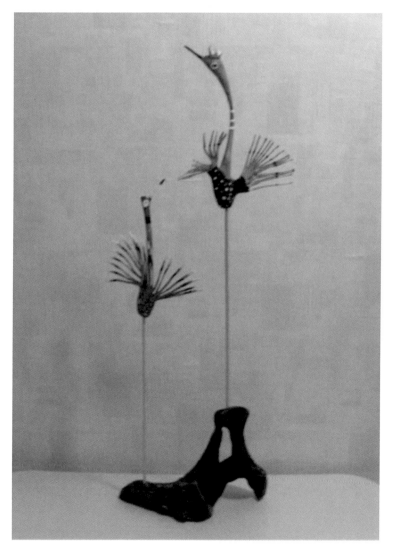

25×10×75

생각허구 있당께유

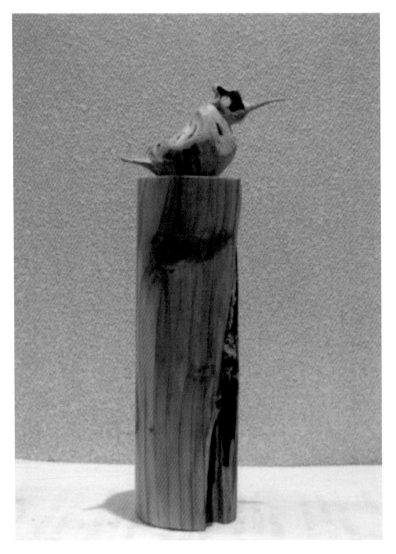

15×10×45

너는 너무 멋지당께

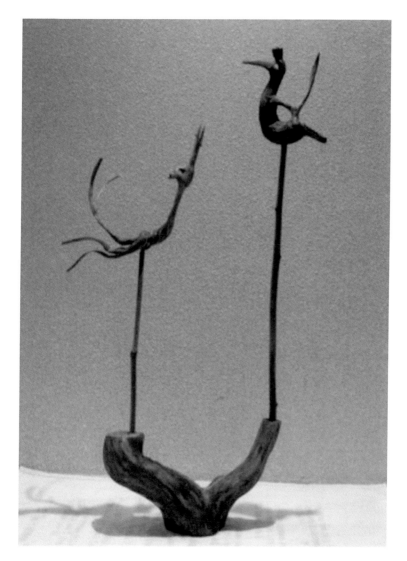

45×5×65

똑바로 좀 허그레이

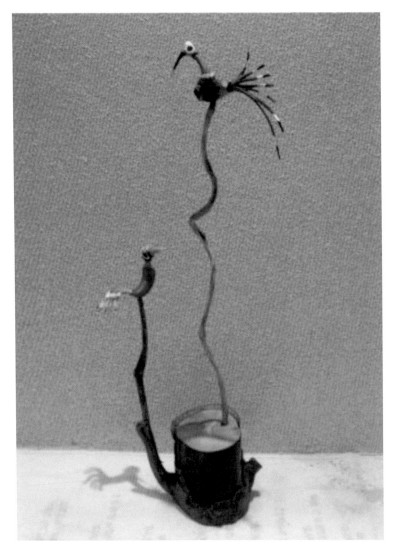

35×5×65

내 폼 어때유

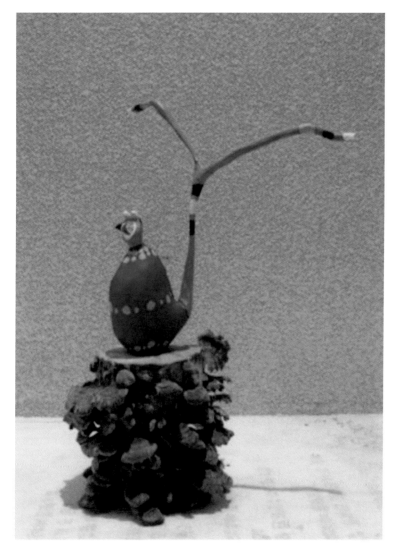

25×10×55

무슨 냄새 나나

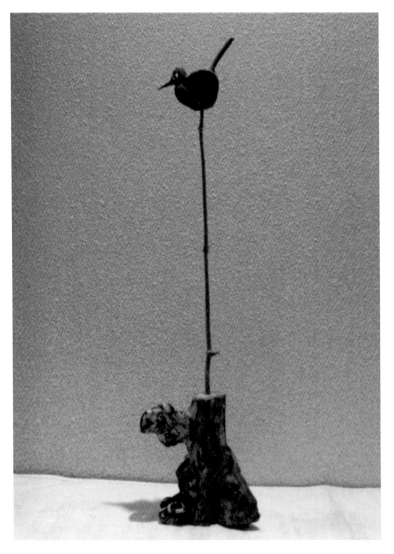

15×5×55

제주의 솟대 - 기욱대(2)

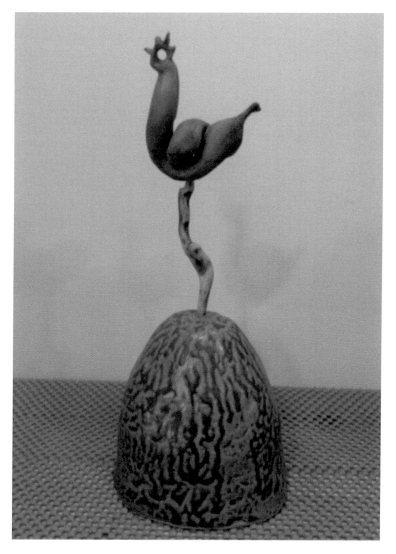

15×15×45

우리 단체로 빠마했시라

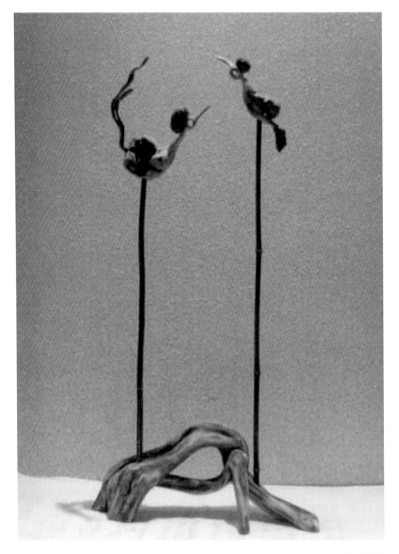

35×5×55)

제주의 솟대 - 거욱대(3)

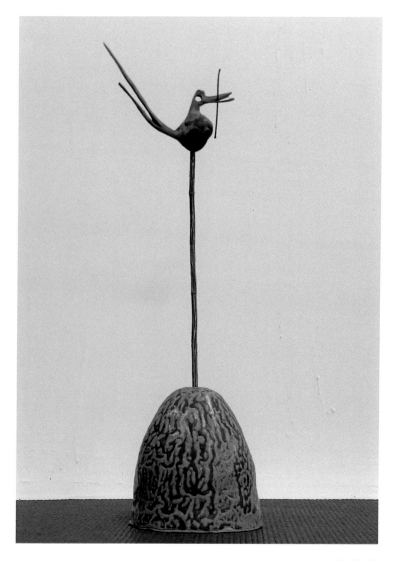

15×15×55

하늘 더 높이

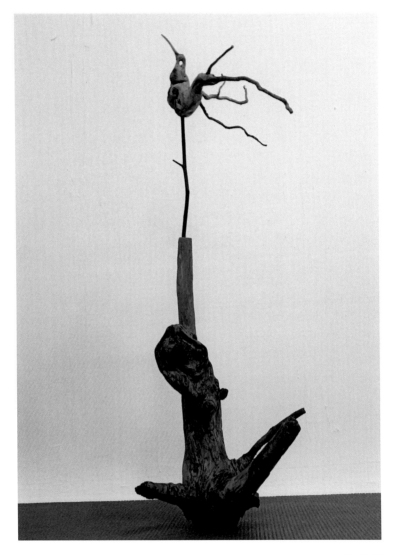

45×5×45

님아, 내 님아

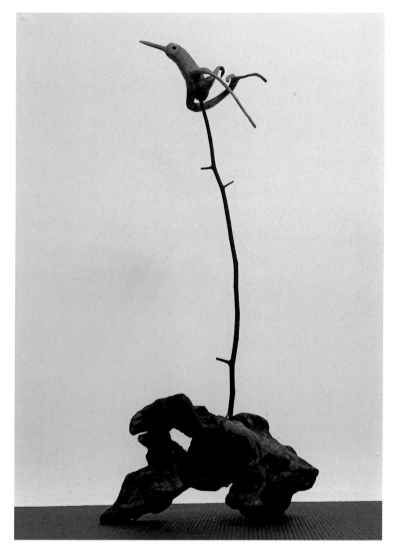

35×10×65

사랑스런 내님아

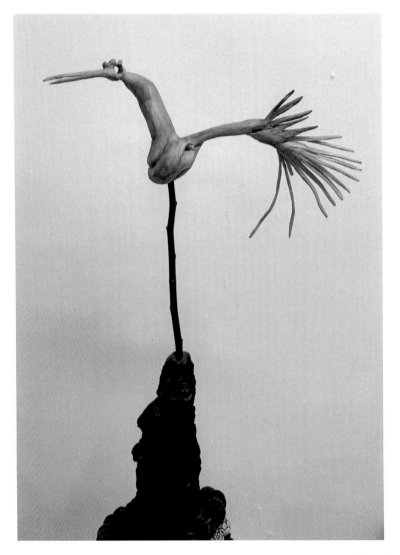

25×5×45

봄나들이

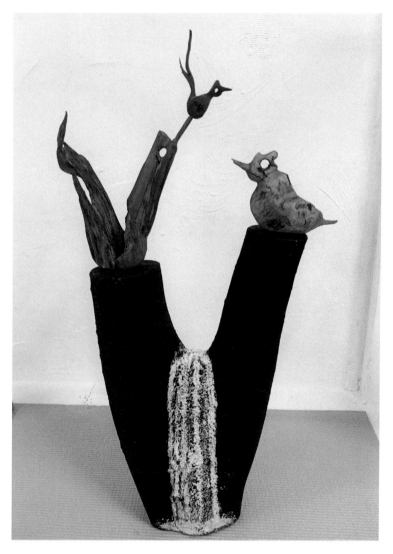

35×10×55

님이 오시나 보다

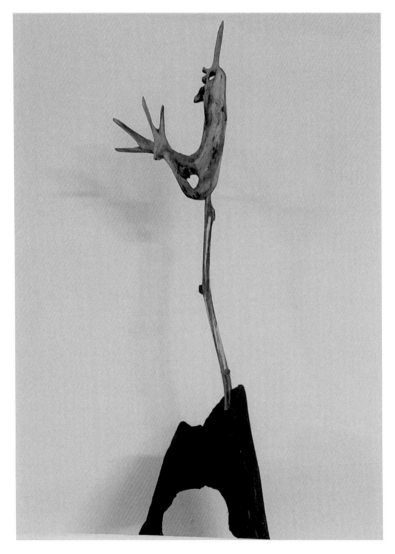

25×5×45

사랑이야

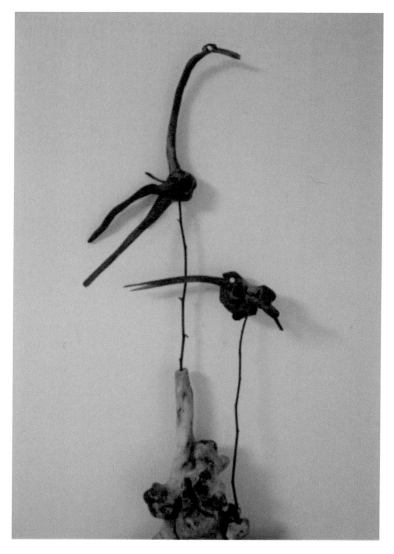

35×10×55

사랑한다 말할까

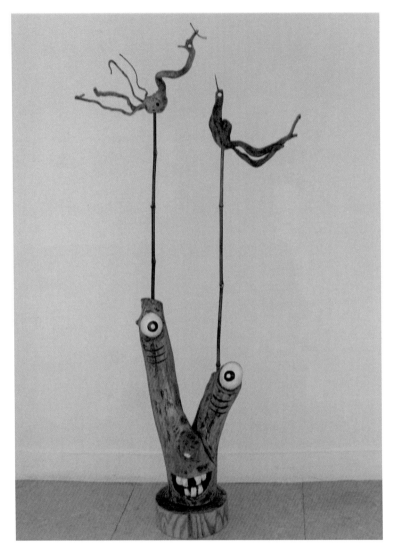

35×10×65

님아, 우리 님아

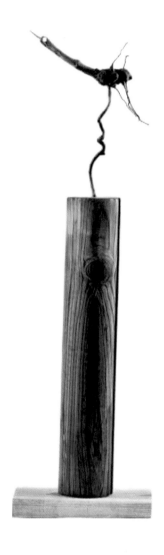

25×10×55

가족(6)

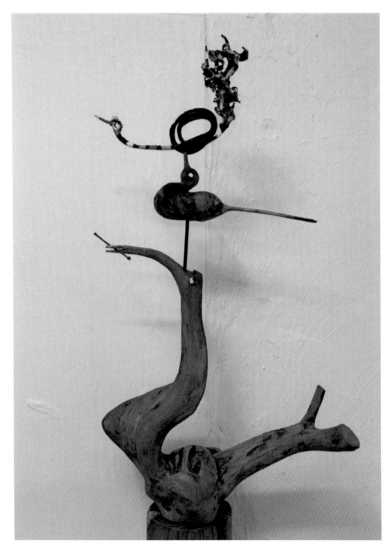

35×10×85

가족(7)

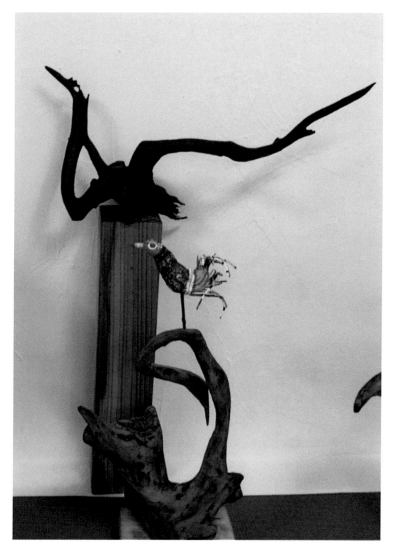

55×10×85

니를 위하어

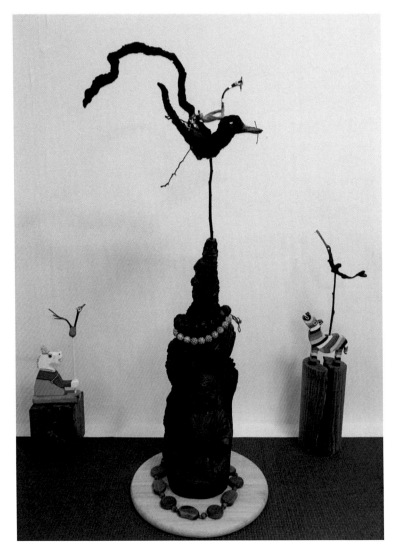

35×10×85

눈 뚝바로 뜨고

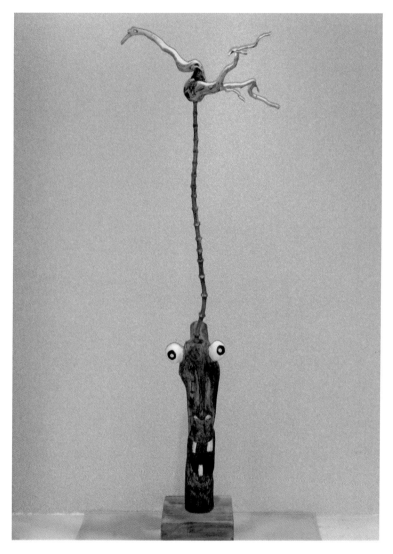

35×10×75

누가 오는가 보자

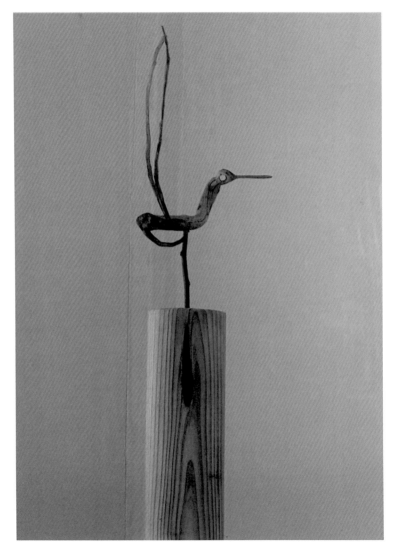

20×10×75

초심으로

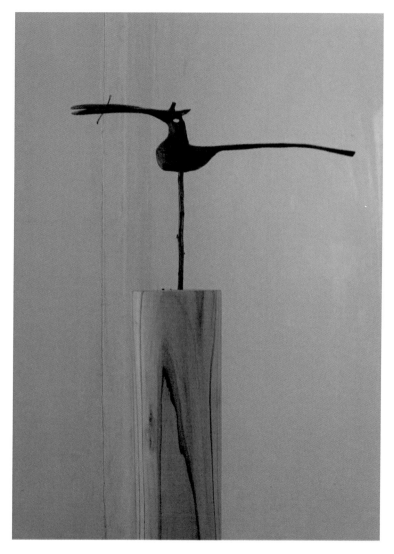

35×10×65

내사랑 이쁜이

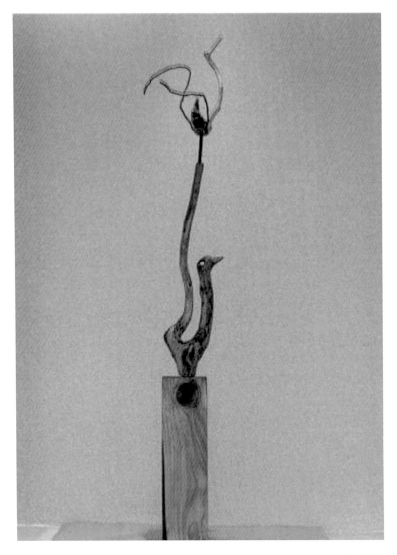

15×10×75

차원이 달라유

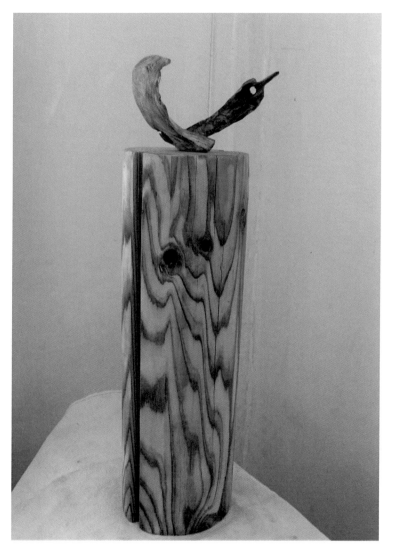

35×10×75

똑바로 살펴그라

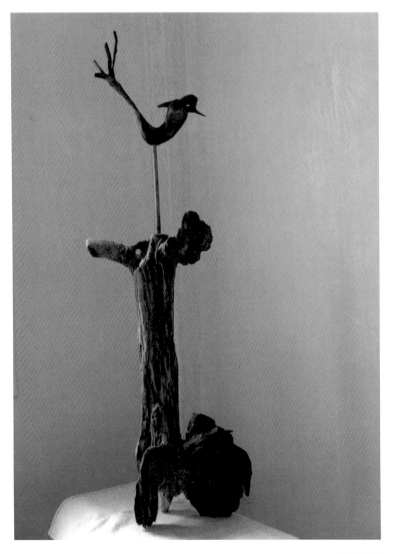

35×10×75

가족(8)

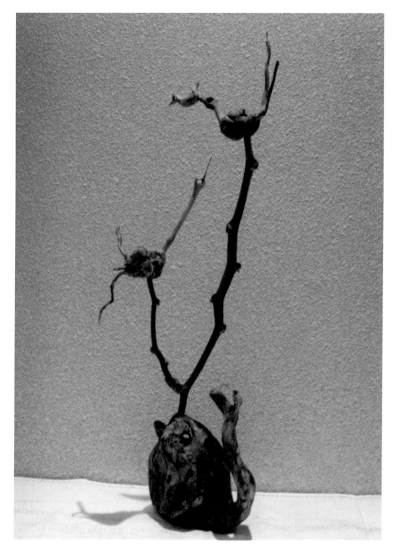

35×10×70

사랑하노니

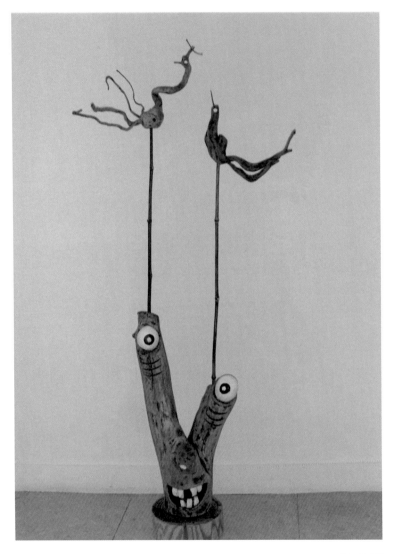

35×10×70

봉(鳳)을 위하어

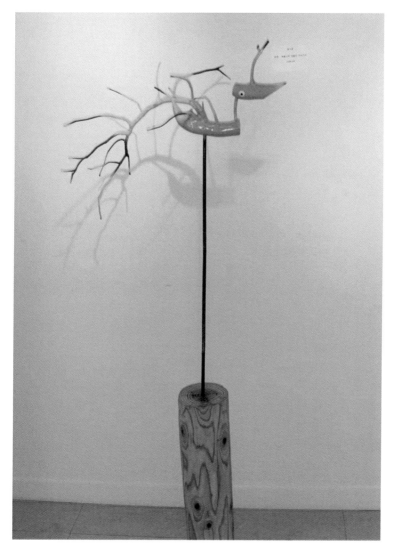

35×10×75

보고 또 보고

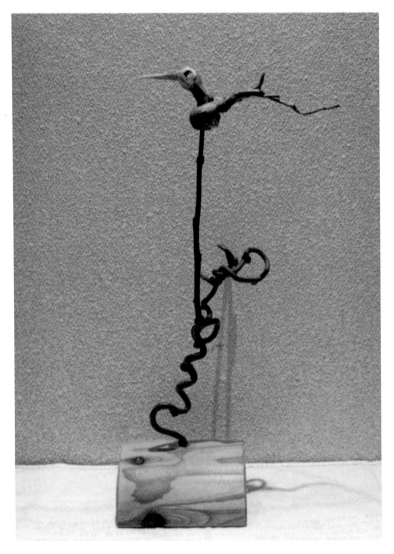

35×10×65

가족(9)

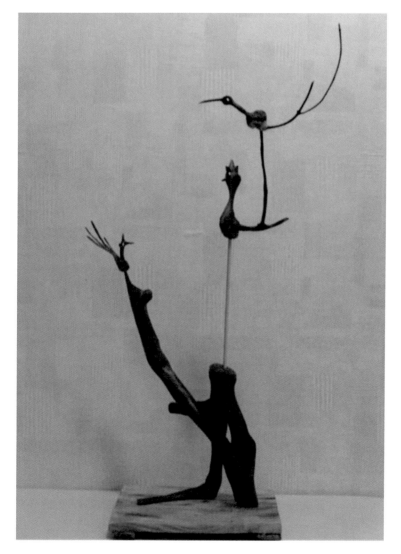

35×10×75

니무 폼 잡지 마소

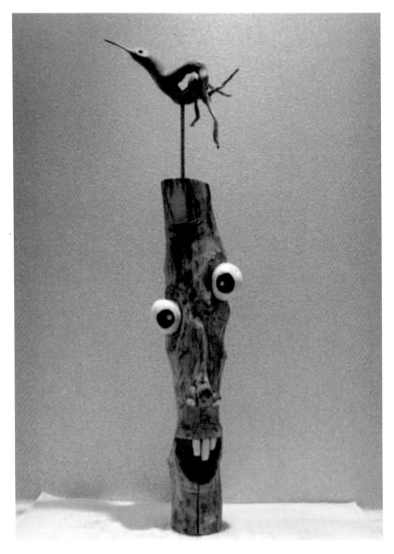

25×10×75

나 안 취했당께

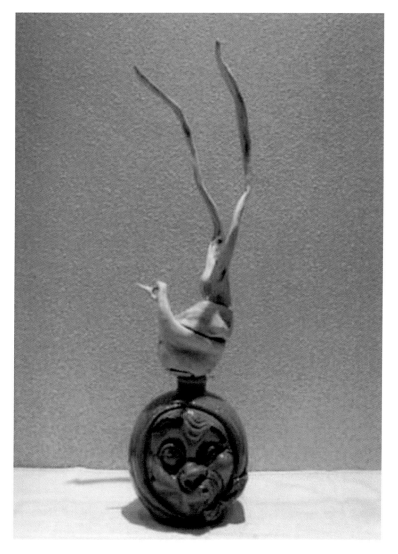

10×10×75

그리운 내 님아

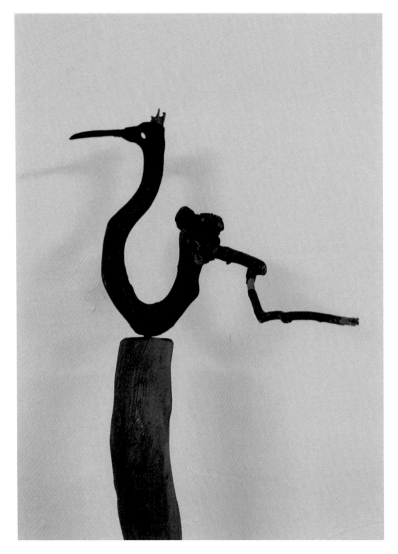

35×10×65

언지 찍고 곤지 찍고

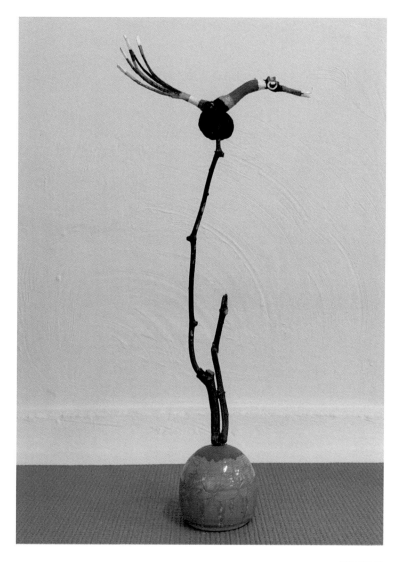

35×10×65

보고 또 보고(2)

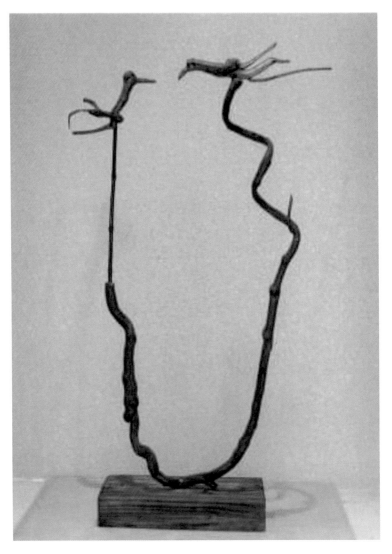

35×10×75

색동 옷 차려 입고

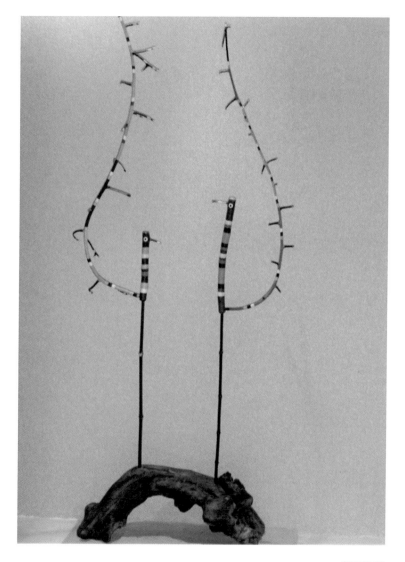

35×10×75

옛날에 금잔디 동산에

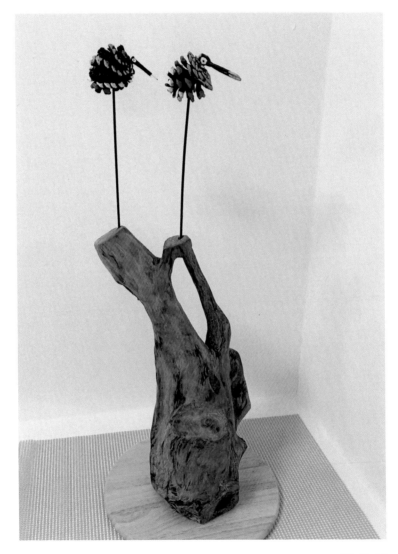

35×10×65

아무도 몰러

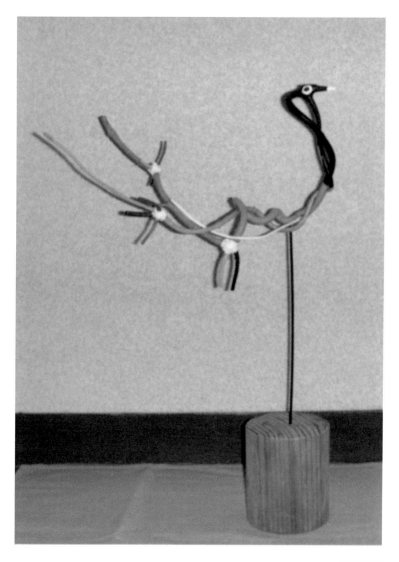

45×10×65

사랑이 무어냐고

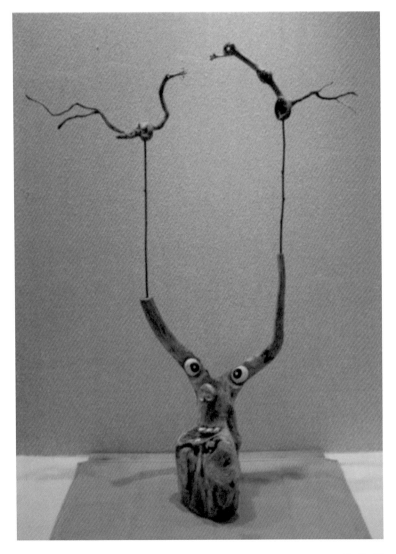

45×10×65

님 그리워

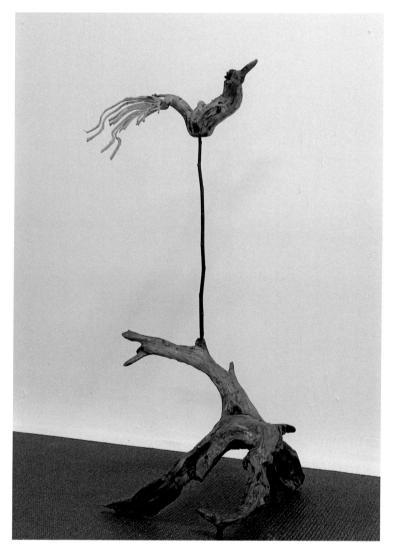

35×25×65

사랑하는 내 님은

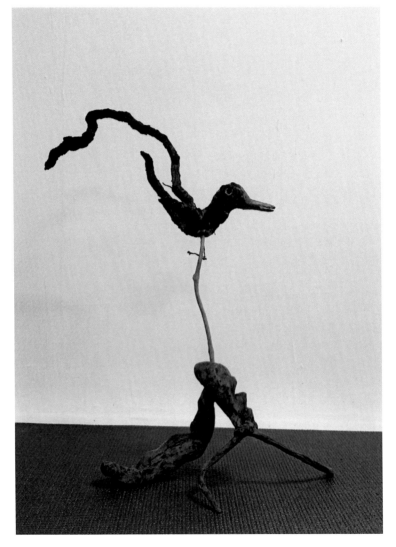

45×10×65

나처럼 해 보슈

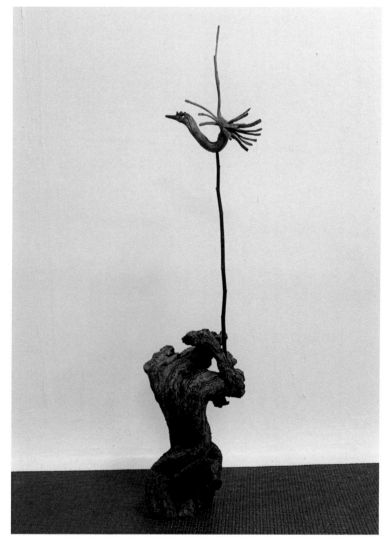

35×10×65

웃기고들 있어

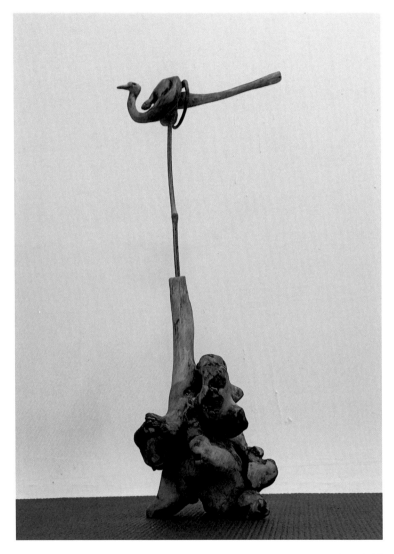

30×10×65

주제 파악 좀 허슈

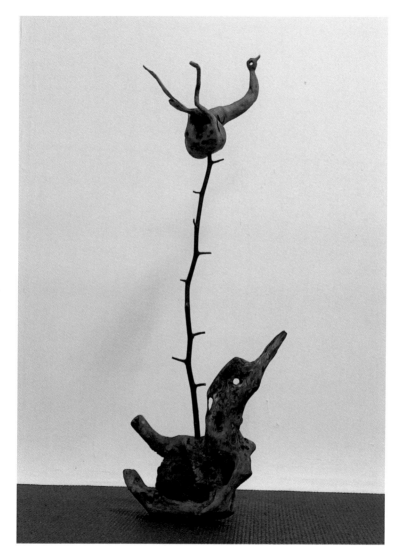

30×15×65

꼬옥 안아 주서유

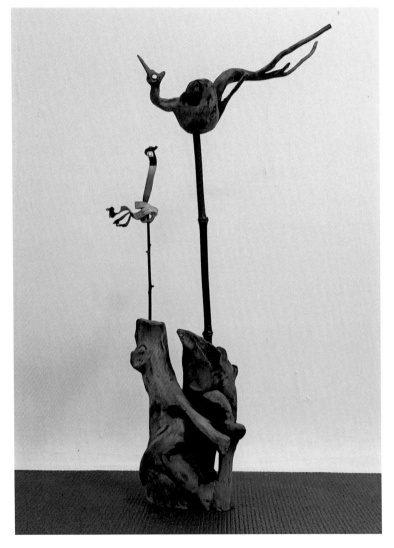

35×15×65

가족(10)

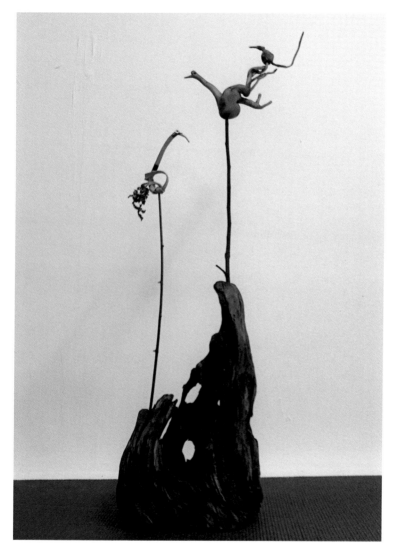

35×10×65

부끄러워유

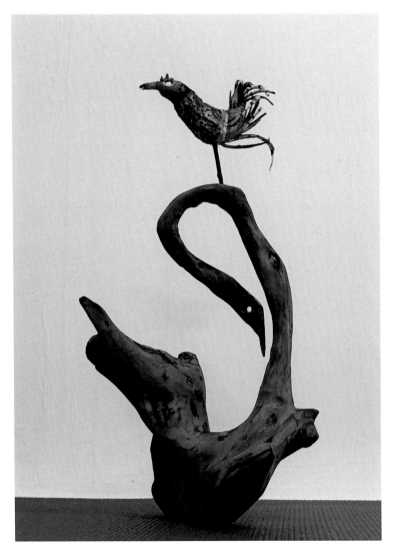

35×10×60

락(樂)

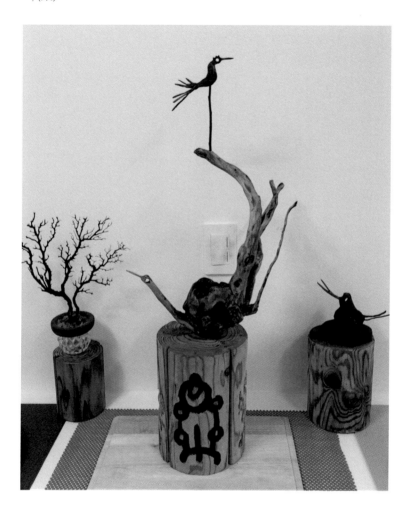

1155×20×85

나의 살던 고향은

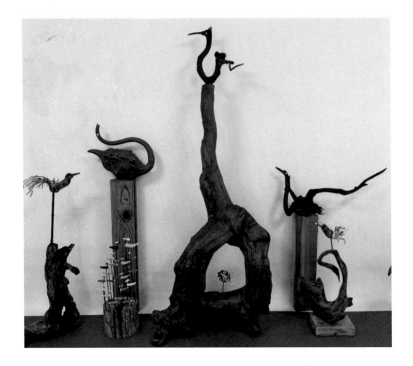

95×10×85

회의 좀 하십시다

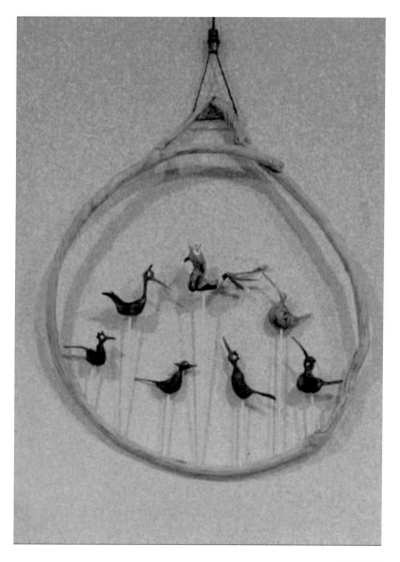

95×10×85

나도 좀 끼 주세유

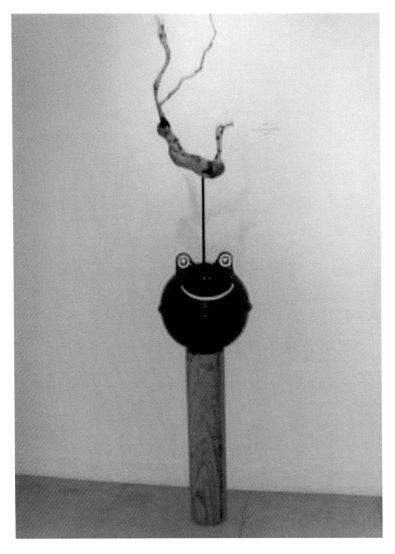

35×20×85

우리 둘이서

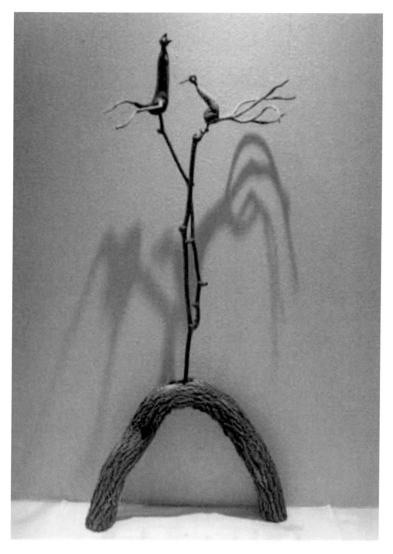

45×10×75

가족(11)

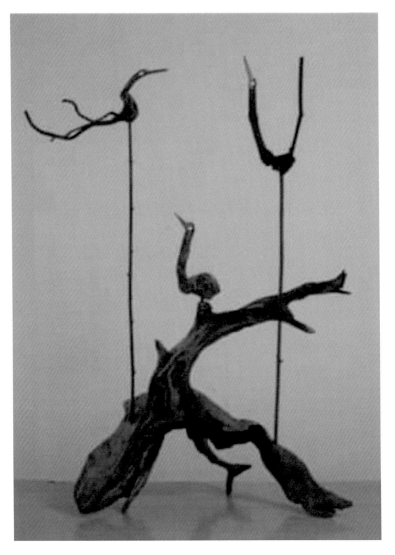

55×10×75

뽕 따러 가세

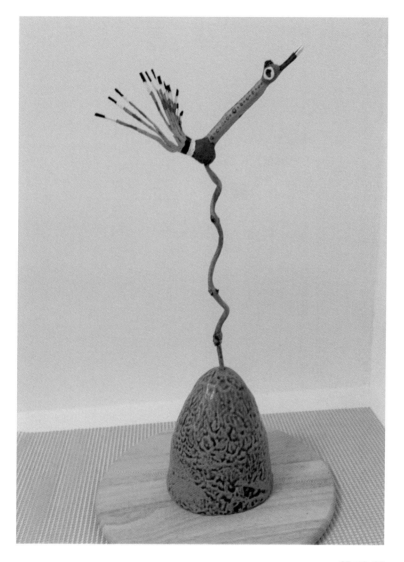

25×10×65

돋이 알아서 허

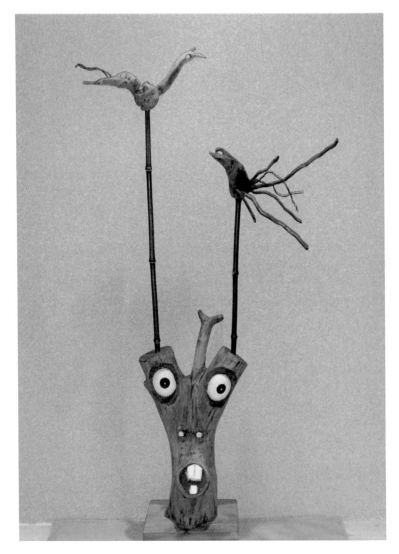

45×10×75

까불고들 있어

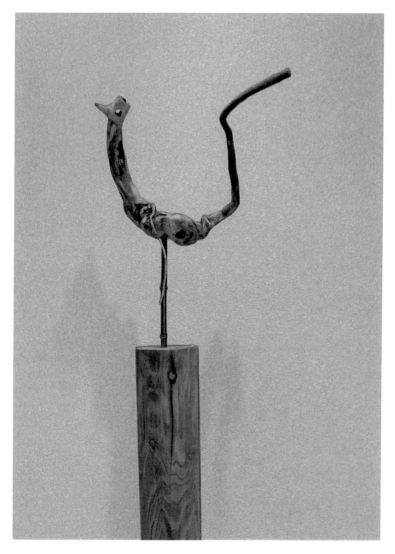

45×10×75

니들은 아직 멀었당께

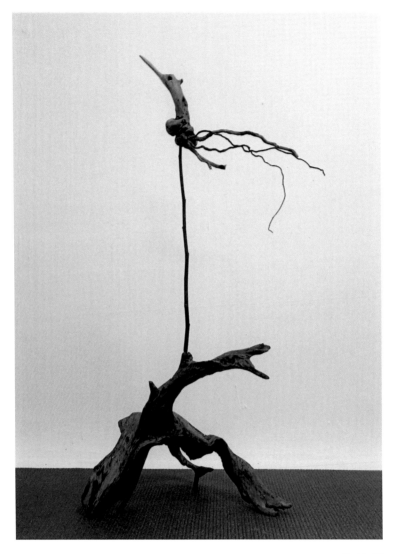

45×10×75

앞만 보서유

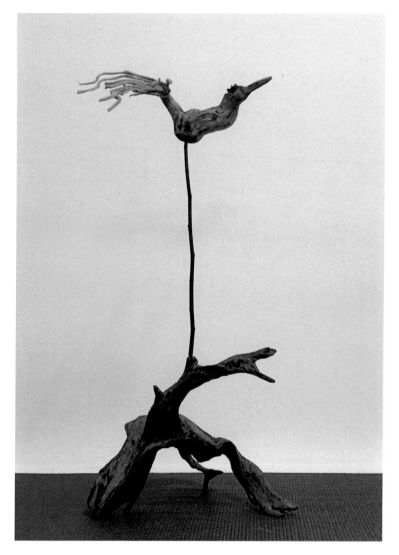

45×10×75

니를 위해서라면

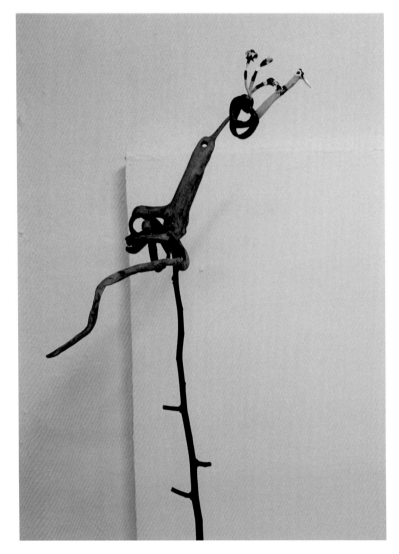

45×10×75

사주경계

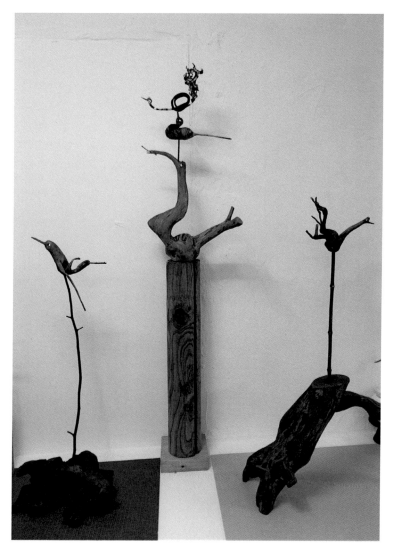

105×30×125

니랑 내랑 둘이서

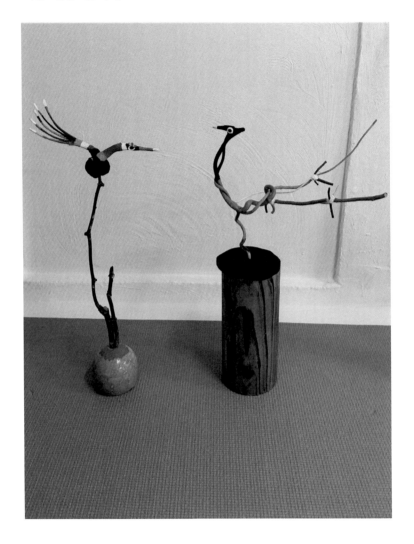

85×10×75

위하어

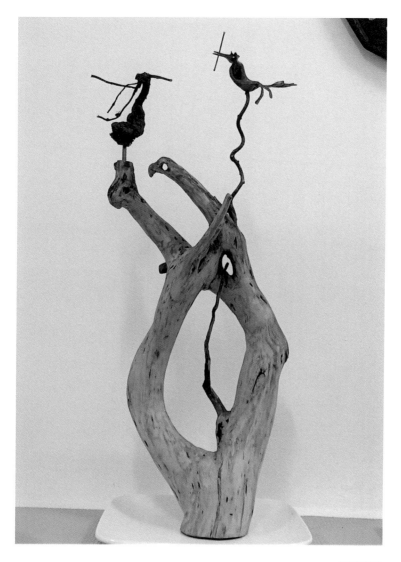

35×10×75

갸는 내꺼어

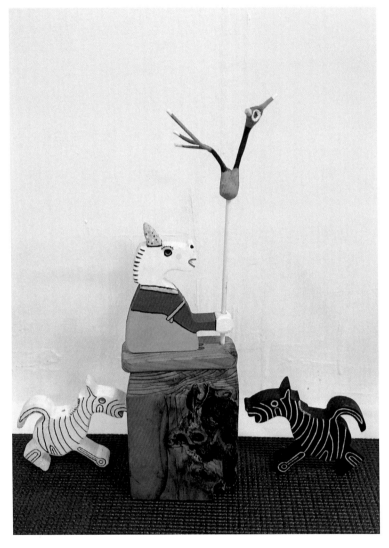

45×10×65

김칫국들 마시고 있그래이

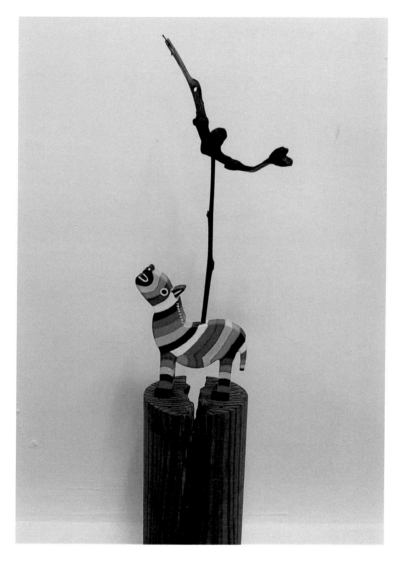

15×10×75

혼자서도 잘 해유

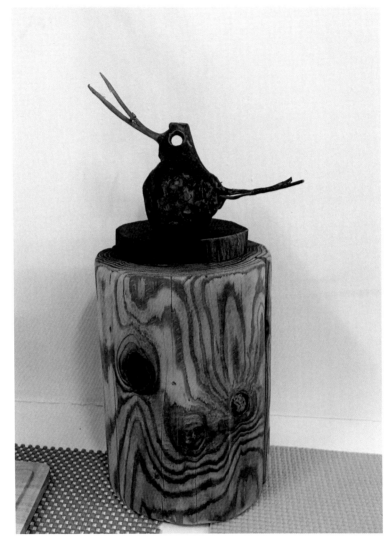

35×20×75

멀리 저 멀리

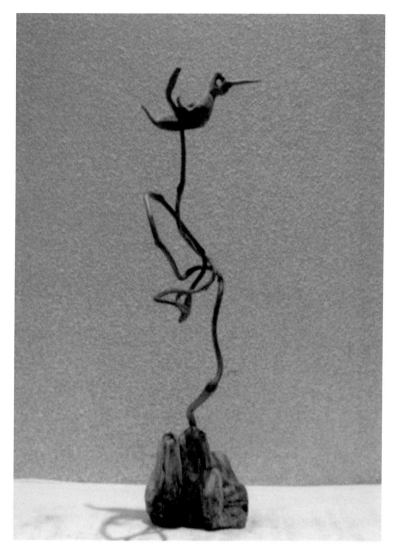

15×10×75

중화(中和)

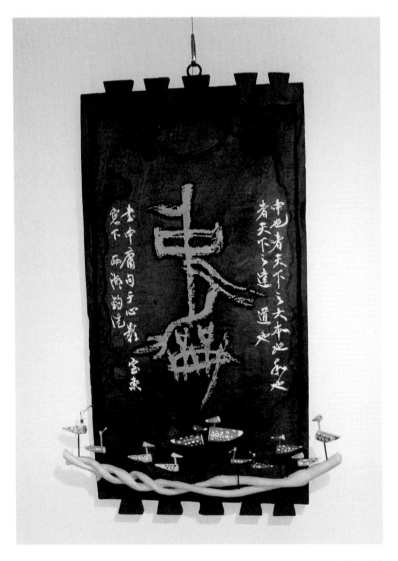

45×115×5

양신(養神)

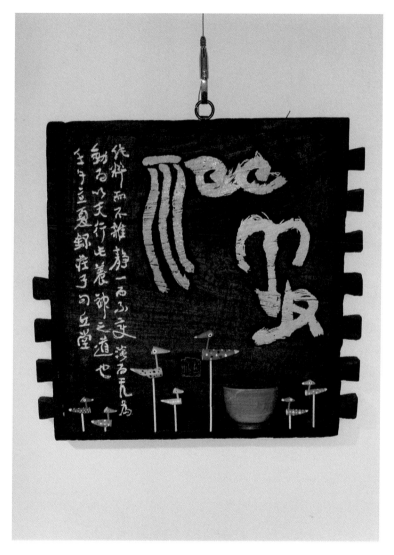

45×45×3

모여라(2)

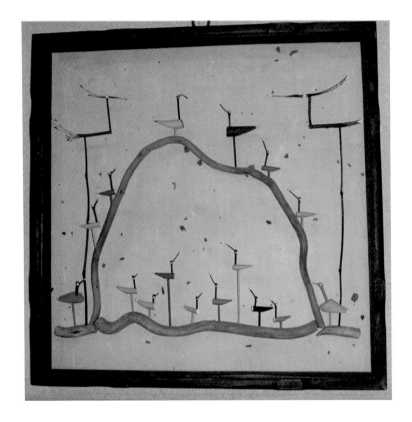

85×10×75

모어라(3)

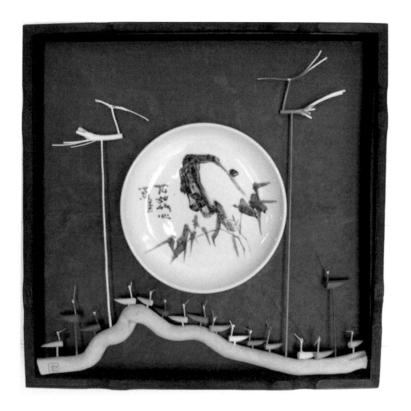

85×10×75

수산복해(壽山福海)

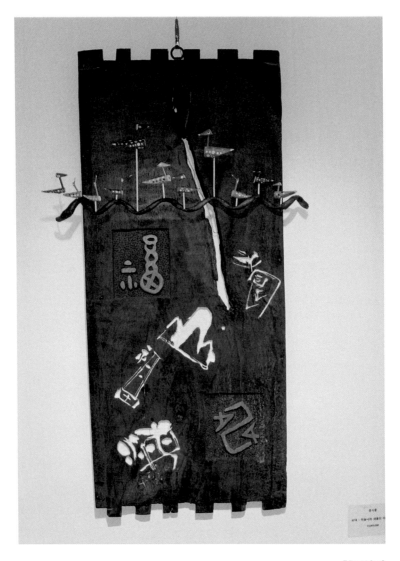

55×110×3

달맞이 가세

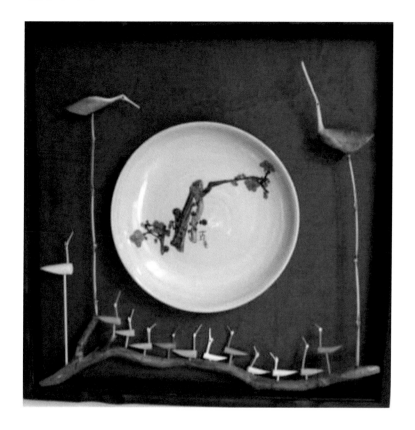

45×10×45

복도 반고

20×1×40

뿌리 언리지

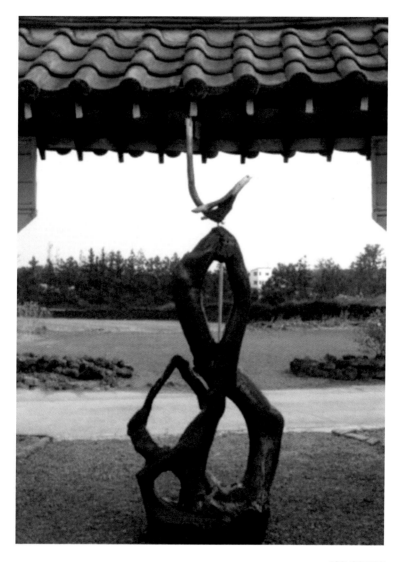

120×30×180

조랑말 솟대(6종)

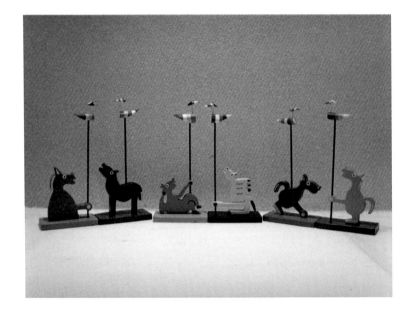

각 10×5×30

거욱대(6종)

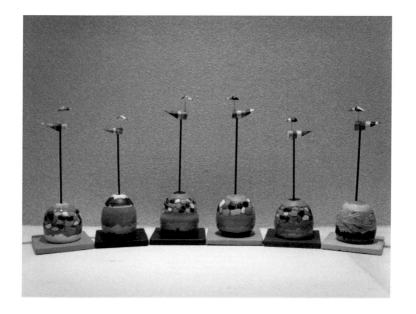

각 10×10×30

거욱대-인물형(10종)

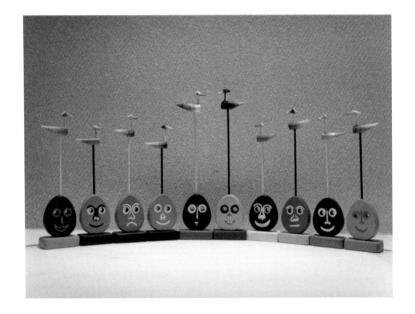

각 6×3×30

거북이 솟대(6종)

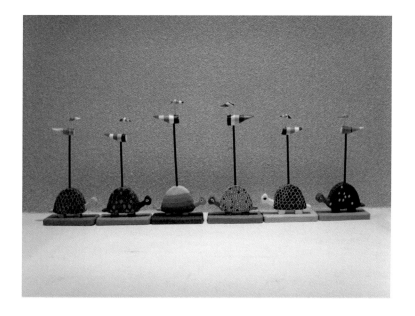

각 11×6×25

정낭 솟대(5종)

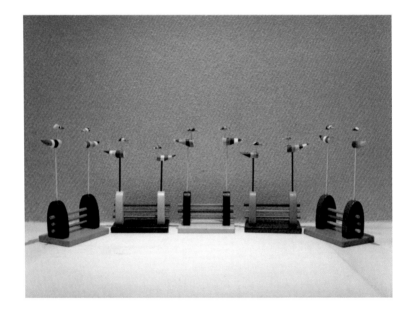

각 11×6×25

기윽대-방향제형(6종)

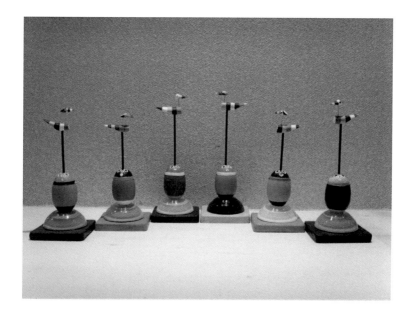

각 11×11×25

맺으며

'솟대'라고 하는 잊혀져 가던 우리의 전통문화가 우리 민족이 한 민족공동체로 처음 출발할 때부터 존재해 온 것임이 2004년 서울에서 열린 세계박물관대회를 통하여 전 세계에 알려졌습니다.

이때부터 '솟대'의 중요성을 깨닫고 이를 알리기 위한 많은 노력들이 이루어져 왔습니다. 마을 입구 등에 세웠던 '솟대'를 실내에서도 관상할 수 있도록 만들면 어떨까? 하는 생각에서 시작된 것이 '창작 솟대'의 출발이 되었습니다.

'솟대'의 받침 부분이 될 나무들을 찾아다니다 큰비가 오고 난 뒤에 한라산 계곡을 따라 죽거나 썩어서 나자빠진 엄청난 양의 나무토막이나 나무뿌리들이 냇가나 바닷가로 쓸려 내려와 온통 쓰레기 더미를 만들어 놓은 것을 발견하게 되었습니다.

이 책에 실려져 있는 작품 중 많은 것들이 이러한 쓰레기 더미들 속에서 발견된 것들입니다.

하나하나의 꼴이나 모양새가 이미 조물주가 오랜 시간을 들여 만들어 놓은 것을 저는 그저 주워다가 필요 없는 부분을 조금 자르고 다듬어 놓은 것밖에 없습니다. 저도 이러저러한 꼴과 모양새를 갖춘 나무뿌리들을 발견하고는 조물주의 손장난에 너무나 놀랐습니다. 마치 보물들을 발견한 것 같은 희열을 느꼈습니다.

생각 하나를 바꾸었더니 골칫거리로 버려져 있던 나무토막이나 나무뿌리들이 세계적인 볼거리들로 다시 탄생할 수 있었습니다. 사진으로나마 세상에 이러한 아름다운 것들이 존재한다는 것을 알리고, 또한 기록으로 남길 수 있는 기회가 주어져서 다행이라고 생각합니다. 관심 없는 사람들은 쓰레기들로 만들었다고 픽픽 코웃음이나 칠 별 볼 일 없는 것들이긴 합니다만….

'제가 이 땅에 왔다 갔음으로 하여 이 세상이 제가 오기 전보다 저로 인하여 조금은 더 아름다운 세상으로 변하였기를' 바라는 마음입니다.

제주의 솟대 (거욱대)

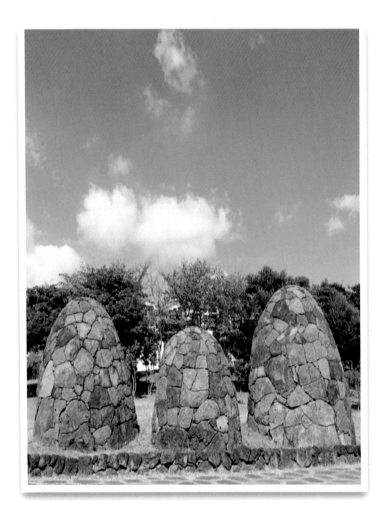